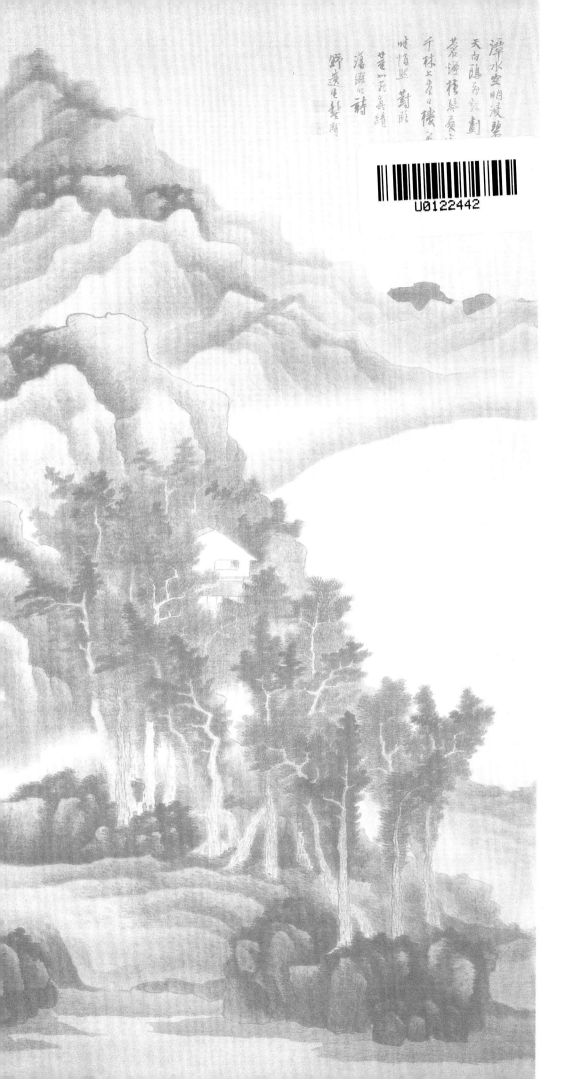

名家 临本

课徒稿

山水画 龚贤 （精编版）

本社 ◎ 编

上海人民美术出版社

本套名家课徒稿临本系列，荟萃了近现代中国著名的国画大师名家如黄宾虹、陆俨少、贺天健等的课徒稿，量大质精，技法纯正，是引导国画学习者入门的高水准范本。

本书荟萃了清代山水画大家龚贤大量的山水课徒画稿，搜集了他大量的精品画作，并配上相关画论、解说，分门别类，汇编成册，以供读者学习借鉴之用。

图书在版编目（CIP）数据

龚贤山水画 ：精编版 ／龚贤著．—上海 ： 上海人民美术出版社，2020.2
（名家课徒稿临本系列）
ISBN 978-7-5586-1573-3

Ⅰ．①龚…　Ⅱ．①龚…　Ⅲ．①山水画-国画技法
Ⅳ．①J212.26

中国版本图书馆CIP数据核字（2020）第006577号

名家课徒稿临本

龚贤山水画（精编版）

著　　者　龚　贤

编　　者　本　社

主　　编　邱孟瑜

统　　筹　潘志明

策　　划　徐　亭

责任编辑　徐　亭

技术编辑　季　卫

调　　图　徐才平

出版发行　**上海人民美术出版社**

社　　址　上海长乐路672弄33号

印　　刷　上海颛辉印刷厂

开　　本　889×1194　1/12

印　　张　9

版　　次　2020年6月第1版

印　　次　2020年6月第1次

印　　数　0001-3300

书　　号　ISBN 978-7-5586-1573-3

定　　价　88.00元

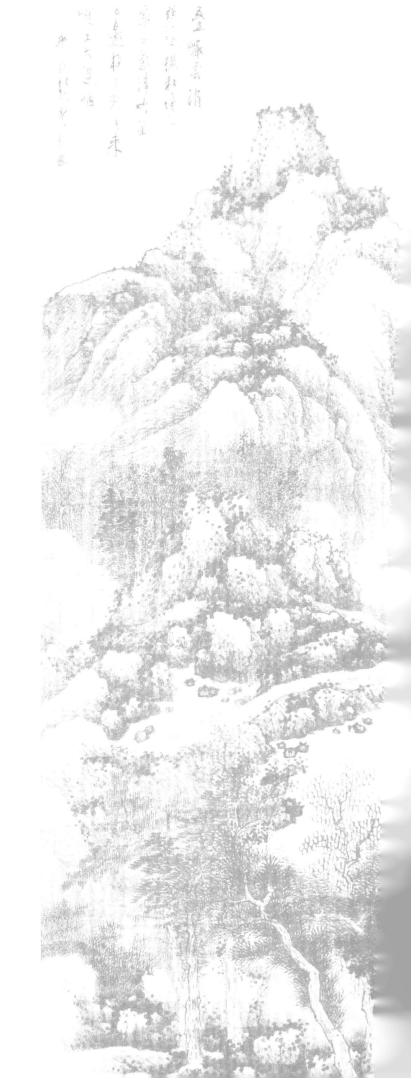

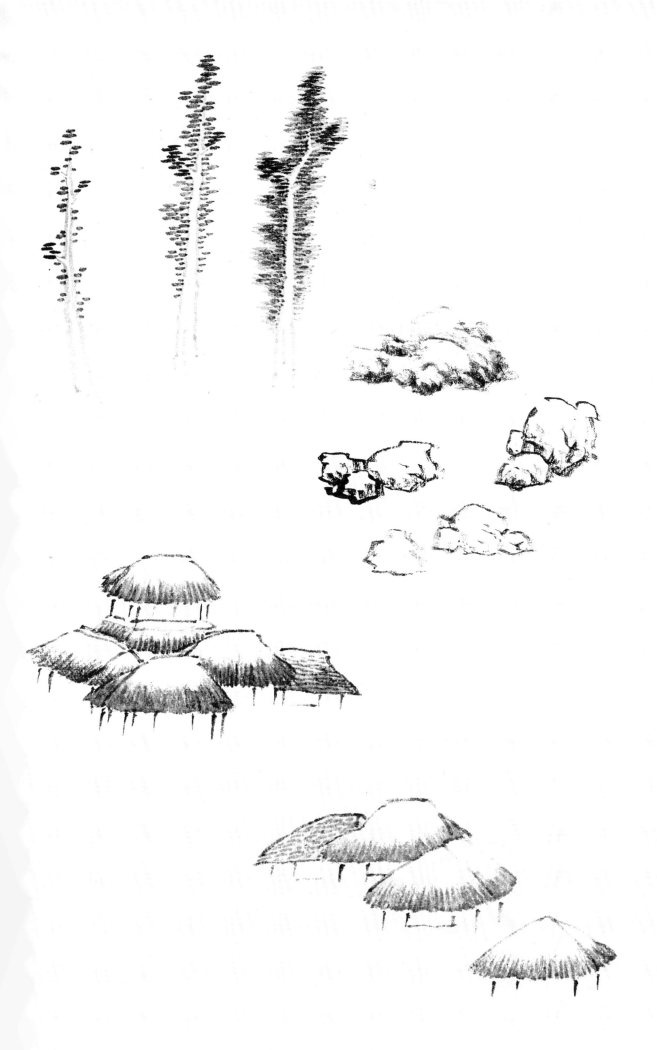

目 录

一、画　论

画说

画家三等：画士、画师、画工。

画士为上，画师次之，画工为下。或问曰："画师尚矣，何重士为？"柴丈曰：画者诗之余，诗者文之余，文者道之余，吾辈日以学道为事，明乎道，则博雅。亦可浑朴，亦可不失为第一流人。放诗文写画，皆道之绪余，所以见重于人群也。若淳之以笔墨为事，［则］此之贱也。虽然画师亦不可及，作法以垂后世之规而宪（中缺四字）为师，所以抑师而扬士者，奖人学道也。明乎道，始知画之来由。不明乎道，所谓习其事而不明其理者是也。若画工既不知画理之所存，又不能立法作则，而资继起，请□以岁月而易人廪给，古人所谓异日者也。以手养口，何异运斤彤瓦之人，君子耻之，鄙其名曰"工"。工与士若乘骡骊而分驰也。

画家四要：笔法、墨气、丘壑、气韵。

先言笔法，再论墨气，更讲丘壑，气韵不可不说，三者得则气韵生矣。笔法要古，墨气要厚，丘壑要稳，气韵要浑。又曰：笔法要健，墨气要活，丘壑要奇，气韵要雅。气韵，犹言风致也。笔中锋自古，墨气不可岁月计，年愈老墨愈厚，巧不可得而拙者得之，功深也。郑子房曰，柴丈墨气如炼丹，墨气活，丹成矣。此语近是。

笔法：笔要中锋为第一，惟中锋乃可以学大家，若偏锋且不能见重于当代，况传后乎？中锋乃藏，藏锋乃古，与书法无异。笔法古乃疏、乃厚、乃圆活，自无刻、结、板之病。

空景易，实景难。空景要冷，实景要松。冷非薄也，冷而薄谓之寡，有千丘万壑而仍冷者，静故也。有一石一木而闹者，笔粗恶也。笔墨简贵自冷。

笔墨关人受用，笔润者，享富贵。笔枯者，食贫。枯而润者，清贵。

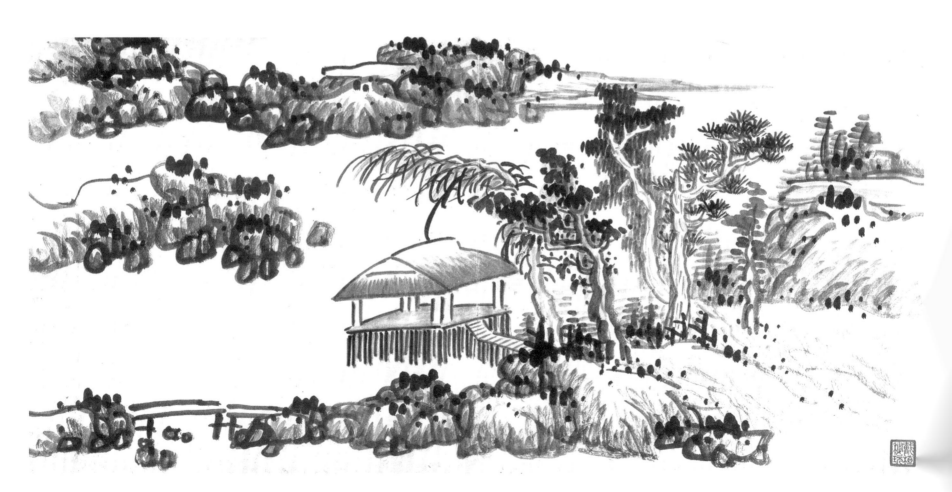

山水册页

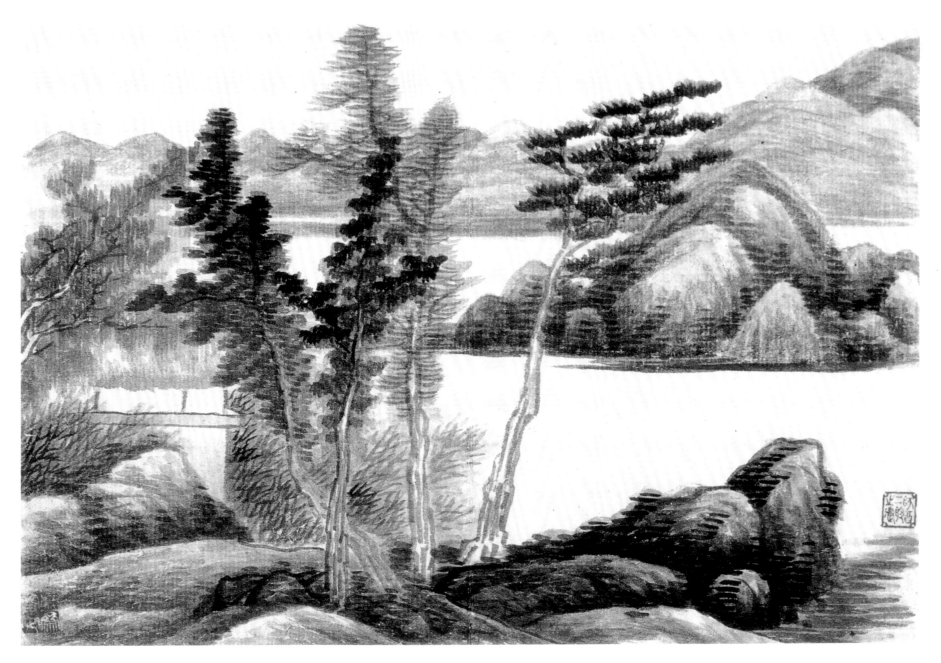

山水册页

湿而粗陋者，贱。

　　从枯加润易，从湿改瘦难，润非湿也。

　　树润则山石皆润，树枯则山石皆枯，树浓而山淡者非理也。浓树有初点便黑者，必写意，若工画，必由浅而加深。

　　浓树有加七遍墨者，若七遍皆浓墨，则不成树矣。可见浓树积枯或润不诬也。

　　加七遍墨，非七遍皆正点也。一遍点，二遍加，三遍皴便歇了。寺干又加浓点，又加淡点一道，连总染是为七遍。

浓树不染不润，然染正难。厚不得，薄不得。厚有墨迹，薄与无染同。

浓树内有点有加，有皴有染，有加带点，有染带皴，不可不细求也。

直点叶，则皴染皆直。若横点叶，则皴染皆横。

浓为点，淡为加，干为皴，湿为染。

加淡叶则冒于浓叶之上，但参差耳。

一到加叶时，其中便寓有皴染之理。

树中有皴染，非皴自皴而染自染耳。干染为皴，湿染为染。

若皴染后，树不明白，不妨又加浓点。

树叶皆上浓下淡，浓处稍润不妨，淡处宜稍干。

点叶，转左大枝起，然后点树头。若向右树，即不妨先点树头矣。

点浓树最难，近视之却一点是一点，远望之却亦浑沦。必干笔浓淡加点，而浑沦处皴染之力。

有一遍叶不加者，必叶叶皆有浓淡活泼处。若死墨用在上无取疏林也。

疏林叶，四边若渍墨而中稍淡，此用墨之功也。笔外枯而内润，则叶乃尔，明此法，点苔俱用。

点叶必紧紧抱定树身始秀，若散漫则犯壅肿病矣。

一纵一横，叶之道。点叶不见笔尖笔根，见笔尖笔根者偏锋也。中锋锋乃藏，藏锋笔乃圆，笔圆气乃厚，此点叶之要诀也。

松针若写楷，横点若写隶，半菊若写草，圆圈若写篆。

松针有数种，然不可乱用，大约细画宜工，粗画宜写，长而稀者为贵。

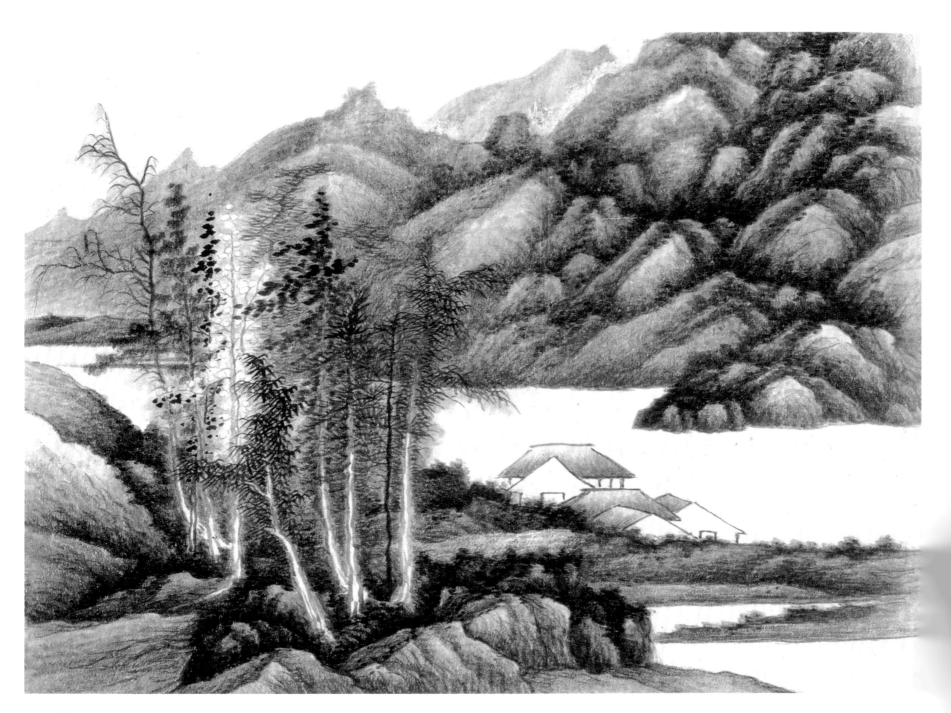

山水册页

松愈老愈稀，柳愈老愈疏，笔力不高古者，不宜作松柳。

柳不可画，惟荒柳可画。凡树，笔法不宜枯脆，惟荒柳宜枯脆。荒柳所附，惟浅沙、僻路、短草、寒烟、宿水而已，他不得杂其中。柳身短而枝长，丫多而节密。

画柳之法，惟我独得，前人无有传者。凡画柳先只画短身长枝枯树，绝不作画柳想。几树皆成，然后更添枝上引条，惟折下数笔而已。若起先便作画柳想实于胸中，笔未上伸而先折下，便成春柳，所谓美人景也。

柳条折处要方，条与枝若接实不接，若不接实接，所谓意到笔不到也。

柳丫虽多直用向上者伸出数枝，不必枝枝皆曲也。

画树惟松、柏、梧桐、杉、柳并作色枫叶有名，其余皆无名也。然画家亦各有传授之名，如墨叶、扁点、圆圈之类，正不必分所谓桑、柘、槐、榆也。

画叶原无定名，惟传者自立耳。画叶原无定款，惟画者自立耳。画叶虽无定式，然不可流入小方，并离经叛道，人所不恒见之类。大约墨叶、扁点、芭蕉、披头、圆圈数种正格耳。他虽千奇万状皆由此化出。如墨叶一种，化为肥墨叶并直点，瘦而为半菊，长而为披头，横而为虎须，团为菊花头，飞白为夹叶，乱而为裘点，化而为聚点。扁点化而为圆点，横而为长眉，信笔为斜点，放而为大点，树、收而为细点，双钩为凤眼。披头化为长披，为淡景、墨叶、为覆发、为直点、为百羽、为飞毛、为悬针。圆圈化而为草四、为篆六、为全菊、半菊、为聚果、为旗扇、为栗包、为挂茄、为芭蕉叶、为白翎种种不可名状，皆以前五种为母。主树非墨叶即扁点，此二种又诸叶之正格。

画叶之法不可雷同，一树横则二树直，三树向上，四、五树又宜改变。或秋景便用夹叶，凡树中定用一夹叶者谓之破势。几树皆墨，此树独白者，欲其醒耳。

大凡树要遒劲，遒者柔而不弱，劲者刚亦不脆。遒劲是画家第一笔，练成，通于书矣。

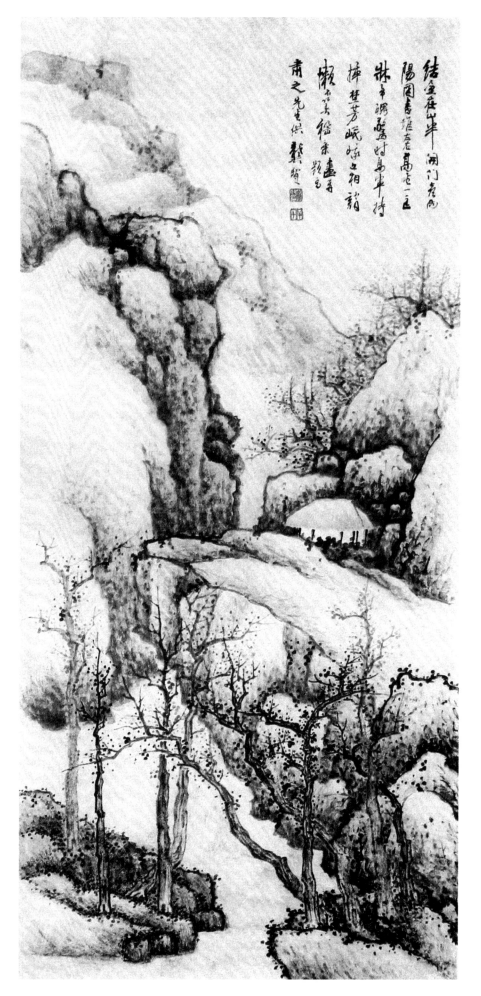

山水图

画苑名家

晋

顾恺之，字长庚，小字虎头，晋陵无锡人。义熙中为散骑常侍，博学有才气。丹青亦造其妙，法如春蚕吐丝。细视之，六法兼备。时人称为三绝：画绝、痴绝、才绝。

唐

李思训，唐宗室也，官至左武卫大将军。画皆超绝，尤工山水，笔格遒劲，为后人着色之宗。

李昭道，思训之子，官至中书舍人，作画稍变其父之势。世称思训为大李将军，昭道为小李将军。

王维，字摩诘，官至尚书右丞。善画，尤精山水。

荆浩，河内人，自号洪谷子，山水为唐宋之冠。

五代

关仝，长安人，画山水师荆浩，晚年过之。

宋

郭忠恕，字恕光，洛阳人，师关仝。太宗（知）其名，召为国监主簿。忤旨流登州，道中尸解仙去。

董源，江南人，事南唐为后苑副使。善画山水，天真烂熳，意趣高古。论者谓水墨类王维，著色如李思训。

李成，字咸熙，唐宗室。避地营丘，遂家焉。善文有大志，才命不偶，放意诗酒，寓兴于画，师关仝。子践馆阁，赠光禄丞。

范宽，名中正，字中立，华原人。性温厚，嗜酒，有大度，人故以宽名之。山水师李成，又师荆浩。既而叹曰：与其师人，不若师诸造化。卜居终南太华间。

郭熙，善寒林，宗李成。早年巧赡，晚年落笔益壮。

僧巨然，钟陵人，画山水秀润得董源正派。

赵令穰，字大年，宋宗室。雪景类王维。

米芾，字元章，山水其源出董源。

赵伯驹，字千里，善山水。高宗甚爱重之。

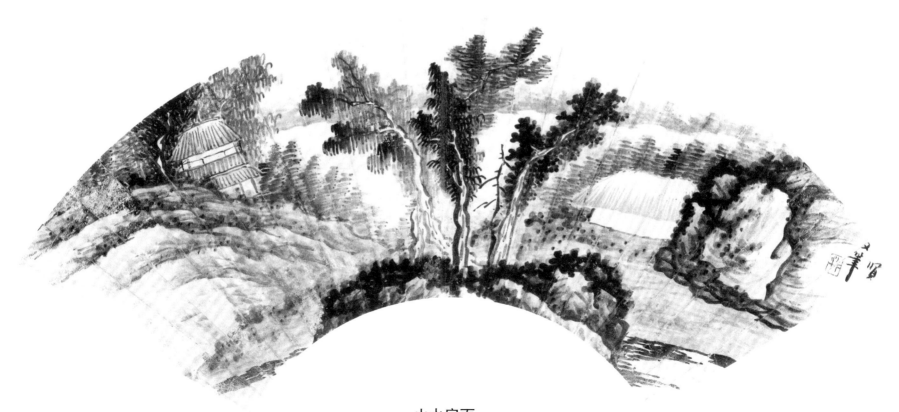

山水扇面

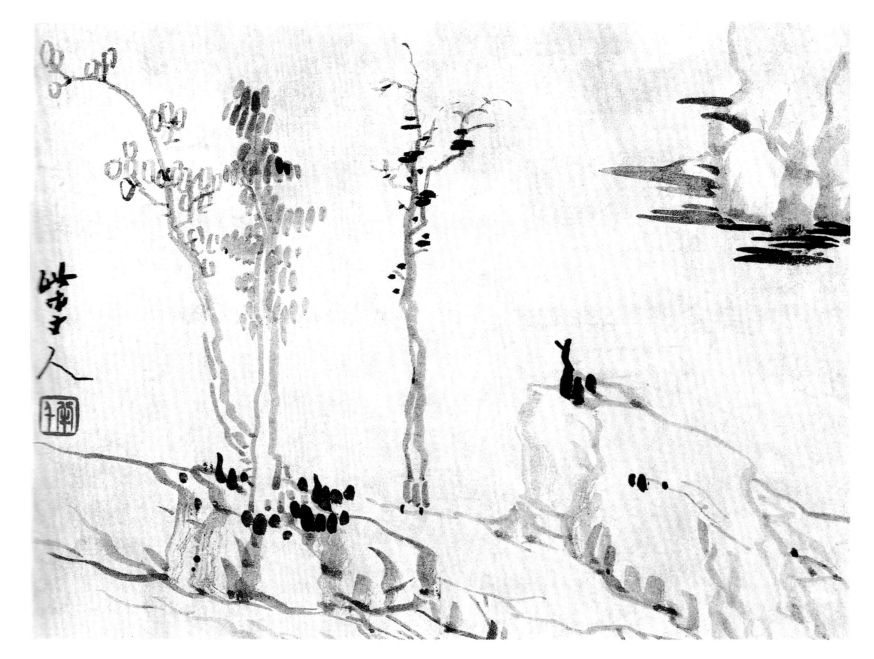

山水图

米友仁，字元晖，元章子，能传家学。

李唐，字晞古，河阳三城人。徽宗朝画院待诏，赐金带，时年八十。

马远，光宁朝待诏。

夏圭，字禹玉，钱塘人，待诏赐金带。

赵孟頫，字子昂，号松雪道人。宋宗室，居吴兴，官至翰林学士，封魏国公，谥文敏。

赵雍，字仲穆，文敏子。山水师董源，善画马。

钱选，字舜举，师赵千里。

龚开，字圣与，号翠岩，淮阴人，师二米。

黄公望，字子久，号一峰，又号大痴道人，平江常熟人。幼习神童科，通三教，画师董源。

吴镇，字仲圭，号梅花道人，嘉兴人，师巨然。

倪瓒，字元镇，号云林，无锡人，画平远。

盛懋，字子昭，嘉兴人。

王蒙，字叔明，吴兴人，赵文敏甥，画师巨然。

明

沈周，字启南，号石田，姑苏人。学黄大痴。

画跋

戊辰秋杪画跋

　　画于众技中最末。及读杜老诗，有云："刘侯天机精，好画入骨髓。"世固有好画而入骨髓者矣！余能画，似不好画。非不好画也，无可好之画也。曾见唐、宋、元、明、清诸家真迹，亦何尝不坐卧其下，寝食其中乎？闻之好画者曰："士生天地间，学道为上，养气读书次之。"即游名山川，出交贤豪长者皆不可少，余力则攻词赋书画棋琴。夫天生万物，惟人独秀。人之所以异于草木瓦砾者，以有性情。有性情便有嗜好。一无嗜好，惟恣饮啖，何异牛马而襟裾也。不能追禽而之踪，便当居一小楼，如宗少文帐图绘于四壁，抚琴动操则群山皆响。前贤之好画往往如是，乌能悉数。余此卷皆从心中肇述云物，丘壑屋宇舟船梯磴碛径，要不背理，使后之玩者可登可涉，可止可安。虽曰幻境，然自有道观之，同一实境也。引人着胜地，岂独酒哉！戊辰秋杪半亩龚贤画并题。

"四要"画跋

　　画有六法，此南齐谢恭（谢赫——编者）之言。自余论文，有四要而无六法耳。一曰笔，二曰墨，三曰丘壑，四曰气韵。笔法宜老，墨气宜润，丘壑宜稳，三者得而气韵在其中矣。笔法欲秀而老，若徒老而不秀，枯矣。墨言润，明其非湿也。丘壑者，位置之总名。位置宜安，然必奇而安，不奇无贵于安。安而不奇庸手也，奇而不安，生手也。今有作家、士大夫家二派，作家画安而不奇，士大夫画奇而不安。与其号为庸手，何若生手之为高乎？倘能愈老愈秀，愈秀愈润，愈奇愈安，此画之上品。由天姿高而功夫深也。宜其中有诗意、有文理、有道气。噫！岂小技哉！余不能画而能谈画，安得与酷好者谈三年而未竟然也。当今岂无其人耶？因纪此而请与相见。古吴龚贤。

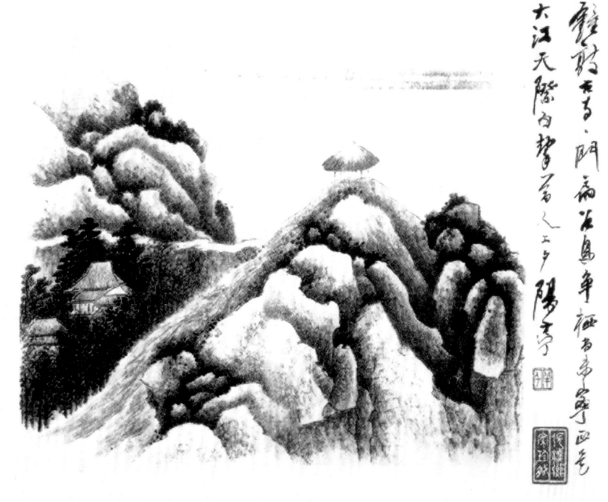

山水册页

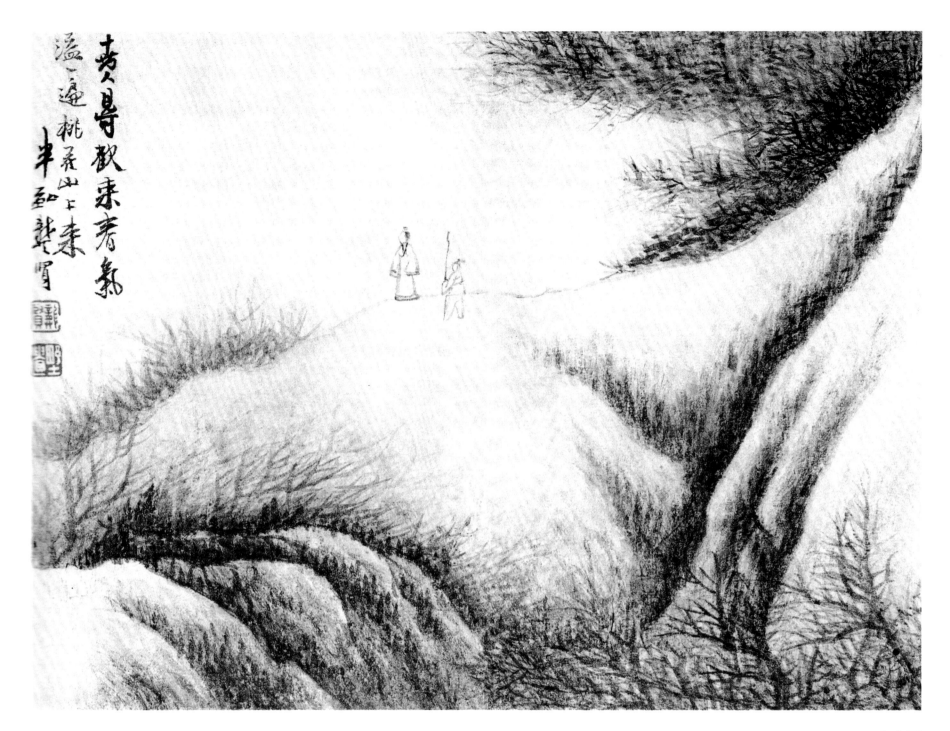

山水图

《溪山无尽图》跋

　　庚申春，余偶得宋库纸一幅，欲制卷，畏其难于收放，欲制册，不能使水远山长，因命工装潢之，用册式而画如卷，前后计十二帧。每幅各具一起止，观毕伸之，合十二帧而具一起止，谓之折卷也可，谓之通册也可，然中间构思位置，要无背于理，必首尾相顾而疏密得宜，觉写宽平易而高深难，非遍游五岳、行万里路者不知。山有本支而水有源委也。是年以二月濡笔，或十日一山，五日一石，闲则拈弄，遇事而辍，风雨晦冥，门无剥啄，渐次增加；盛暑祁寒，又且高阁，谁来逼迫，任改岁时，逮今壬戌长（夏）至而始成，命之曰《溪山无尽图》。忆余十三便能画，垂五十年而力砚田，朝耕暮获，仅足糊口，可谓拙矣。然荐绅先生不以余拙而高车驷马亲造草门，岂果以枯毫残沈有贵于人间耶？顷挟此册游广陵，先挂船迎銮镇，于友人座上值许葵庵司马，邀余旧馆下榻授餐，因探余笥中之秘，余出此奉教。葵庵曰："讵有见米颠袖中石而不攫之去者乎？请月给米五石、酒五斛以终其身何如？"余愧岭上白云，堪怡悦，何合谬加赞赏，遂有所要而与之，尤属葵庵幸为藏拙，勿使人笑君宝燕石而美青芹也。半亩龚贤记。

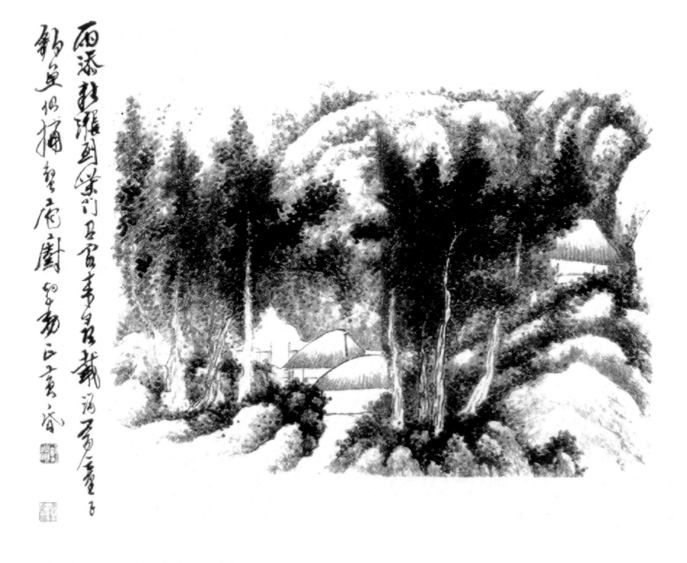

山水册页

《二十四幅巨册》 第六幅(云山图)跋

余弱冠时，见米氏云山图，惊魂动魄，殆是神物。几欲拟作，而伸纸吮毫竟不能。百回以故小巫之气缩也。历经四十年，而此一片云山常悬之意表，不意从无意中得之。则知读书养气未必非画家之急事也。余尝终日作画，而画理穷。或经时有作，而笔法妙。此唯学道人知之。余于此不独悟米先生之画，而亦可以悟米先生之书法也。欲得米先生之书画者，必米先生其人而后可。余于此又复瞠目后矣。贤（朱白文印："柴文"）

第十三幅跋

画谱云："春山如睡。"此语闻之有年。然山可画，而睡不可甄。此幅先日渲染，次日拟重加点缀。次未及施笔，客有过而视者，曰："此正所谓春山如睡耶？"余闻之，惊喜无似不敢加一点墨矣！前所谓睡不可画，今山水俱在梦寐中，谁为之？人耶天耶？天下事可遇而不可求，

大都如此矣，固记之。时丙辰三月，半亩贤。（朱白文：龚贤印）

第十六幅跋

余曾读书水乡，今老不能复至其地。欲作一诗忆之，又恐耗我心血。因以淡墨代清吟，且使故庐常在目前，亦贫家新丰市也。野遗生。（朱文：龚贤印）

第二十三幅跋

摩诘画多雪色，恨余都未见之。考之于宣和画谱则然矣。说者又谓摩诘画中有诗，余即用右丞诗为主，画之粉本，复不自知其雪意之多也。笑而记之。

第二十四幅跋

丙辰初夏，半亩龚贤写此。（朱文：柴丈）

《二十四幅巨册》跋

十年前，余游于广陵。广陵多贾客，家藏巨锽者，其主人具鉴赏，必蓄名画。余最厌造其门，然观画则稍柔顺。一日，坚欲尽探其箧笥，每有当意者，归来则百遍摹之，不得其梗概不止。今住清凉山中，风雨满林，径无履齿，值案头有素册，忽忆旧时所习，复加以己意出之。其中有师董元者、僧巨（然）者、范宽、李成及大小米、高尚书者、吴仲圭者、倪、黄、王者。送春三二日，而此册成。虽不必指某册拟某人，而瘦、腴、润、枯、截刚济弱，寓有微权，想见者（当）能辨之。余今年近六十，恐后来精力稍倦，私喜此册留为家具。因谓友人曰："董华亭生平于诸帖无不体貌，晚年酷好李北海、米南宫。余见画家唯北苑真迹，流传于世者甚少。唐宋人写山水必兼人物，不若北海独写云山为高。故后人指兼人物者为图，写云山者为画，遂有图、画之分。董元实为山水家之鼻祖。况六法以气韵为上，唯善用墨者能气韵。故余远慕董翁。"评余画者，亦谓墨胜于笔。余虽未尝古人之糟粕，乃其立志有如斯。每欲出此册就正大方，因赘数言，以志请益之诚善之尔。时丙辰新夏，半亩居人龚贤。

题周亮工集《名人画册》

今日画家以江南为盛，江南十四郡以首郡为盛，郡中著名者且数十辈，但能呶毫者奚啻千人。然名流复有二派，有三品：曰能品、曰神品、曰逸品。能品为上，余无论焉。神品者，能品中之莫可测识者也。神品在能品之上，而逸品又在神品之上，逸品殆不可言语形容矣。是以能品，神品为一派，曰正派。逸品为别派。能品称画师，神品为画祖，逸品几画圣，无位可居，反不得不谓之画士。今赏鉴家见高超笔墨则曰有士气，而凡夫俗子于称扬之词、寓讽刺之意亦曰："此士大夫画耳。"明乎？画非士大夫事，而士大夫非画家者流，不知阎奉乃李唐宰相，而王维亦尚书，君丞何尝非士大夫耶？若定以高超笔墨为士大夫画，而倪、黄、董、巨亦何尝在缙绅列耶？自吾论之，能品不能，非逸品犹之乎？派别不可少，正派也，使世皆派别；是国中惟高僧羽士耐无衣冠文物也。使画只能品，是王斗、颜阖皆可役而为皂隶，巢父许由皆可驱而为牧圉耳。金陵画家能品最伙，而神品、逸品亦各数人。然逸品则首推二溪，曰石溪、曰青溪。石溪，残道人也；青溪，程侍郎也。皆寓公。残道人画，粗服乱头如王孟津书法；程侍郎画，冰肌玉骨如董华亭书法。百年来，论书法则王、董二公名不让。若论画笔，则今日两溪奚肯多让乎哉！

诗人周栎园先生有画癖，末官兹土（金陵），结读书楼，楼头万轴千箱，集古勿论，凡寓内以画鸣者，闻先生之风，星流电激，唯恐后至，而况先生以书名、以币迎乎。故载之盈床，不止如十三经、二十一史、林宗五千卷、茂先三十乘。登斯楼也，吾不知从何处起。暇日偶过先生，先生出此册见示，余翻阅再四，皆神品、逸品，其中尤喜程侍郎（正揆）二帧，辄志数语。幸藻鉴在前，不然，吾几涉于阿矣。时康熙己酉（公元一六六九）仲冬望前一日。清凉山下人龚贤题。

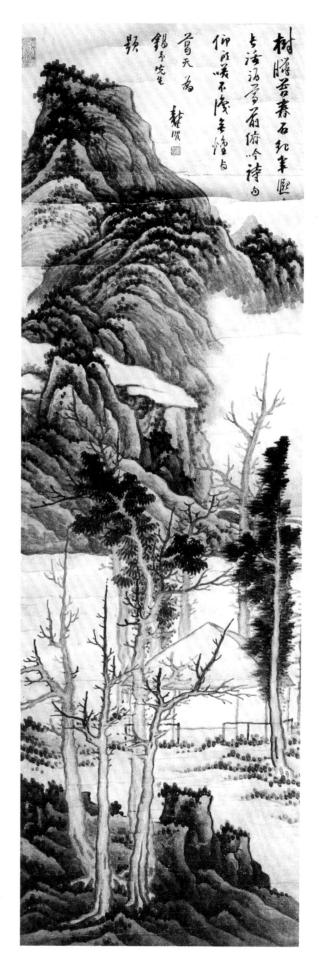

春山图

十二幅山水册跋

此册自戊申初夏发轫，至己酉春卒业，留为箧中之藏，勿似米家石出诸袖中，为人攫去也。

《秋山飞瀑》跋

半亩居人年近六十，未尝一为设色画，盖非素习也。而酷好余画者数以青绿见索，遂有糟粕可厌如斯。虽亦远慕古人，实则不如用墨之尽善，因志数言，就大方指正。

山水册总跋

（一）冶城张大风，黄山渐江师每画成，必索余题。虽千里邮致，不惮烦也。此册是余少时所作，不知天池大士从何处得来。因忆大风、渐江、天池皆我一流人，幸楮末有余地，因便记之。倘携归潜山，必出示扶□汪子，当嗣苏门一啸也。

（二）辛未元旦泼藏茗，祀吴苍，于山中闭户静坐，不通姻友。涤砚试笔，出素册写之，如此者旬日。后米花事稍繁，至暮春始卒业。不敢曰人间清福被我享尽，而较之周旋于礼法之间者，所得不亦多乎！因一笑记之。

书法至米而横

书法至米而横，画至米而益横。然蔑以加矣。是后遂有倪、黄辈出，风气所开，不得不尔。

余荒柳实师李长蘅

余荒柳实师李长蘅。然后来所见长蘅荒柳皆不满意，岂余反过之耶？今而后仍欲痛索长蘅荒柳图一见。

山水盛于北宋跋

画家山水盛于北宋，至南宋入元亦自不衰，即云林生犹有苍厚之气，后之摹者则不可言矣。不见古人真迹可妄拟乎！

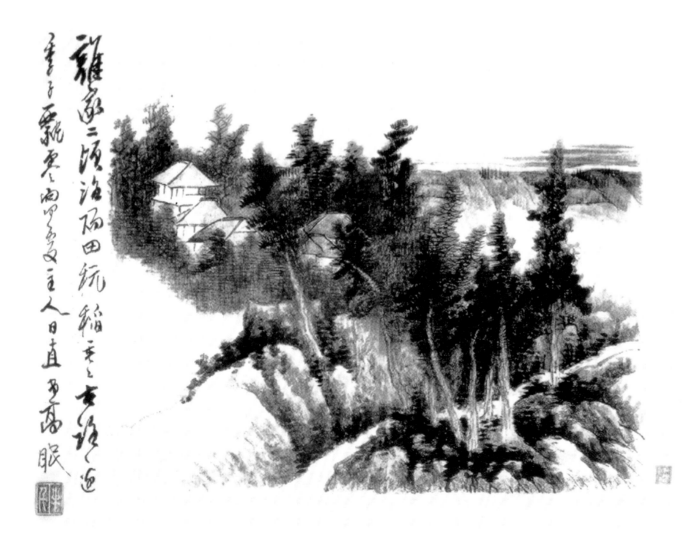

山水册页

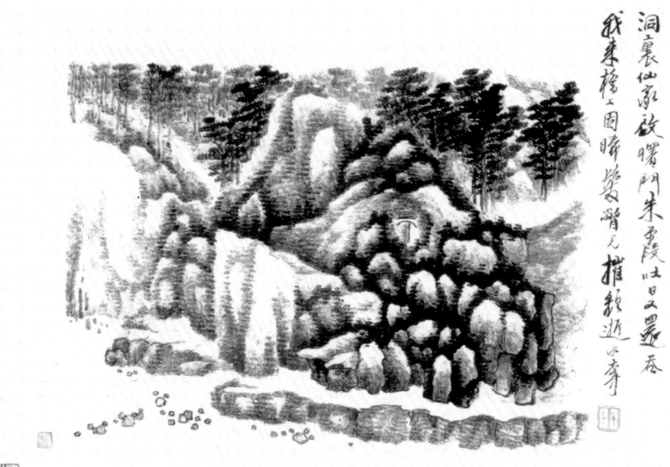

山水册页

惟恐有画

惟恐有画，是谓能画。

用巧不如用拙

用巧不如用拙，用巧一目了了，用拙玩味不穷。

画不必远师古人

画不必远师古人，近日如董华亭笔墨高逸，亦自可爱。此作成反似龙友，以余少时与龙友同师华亭故也。

一僧问主师

一僧问主师，何以忽有山河大地？答云：何以忽有山河大地。画家能悟到此，则丘壑不穷。

摹郑虔老树图

唐郑虔有老树图，笔圆气厚，非五代人可及，况其后乎！因摹之。

少少许胜多多许

少少许胜多多许，画家之进境也。故诗家截句难于诸体。

今之言丘壑者

今之言丘壑者一一，言笔墨者百一，言气韵者万一，气韵非染也，若渲染深厚仍是笔墨边事。

不求媚当世

今人画竞从俗眼为转移，余独不求媚于当世，纪此一笑。

减笔画最忌北派

减笔画最忌北派，今收藏家箧中有北派一轴，则群画则为之落色，此不可不辨，要之三吴无北派。

摹四家笔致

元末四家虽繁减不同，而笔致相类。兹为叔齐先生摹之。

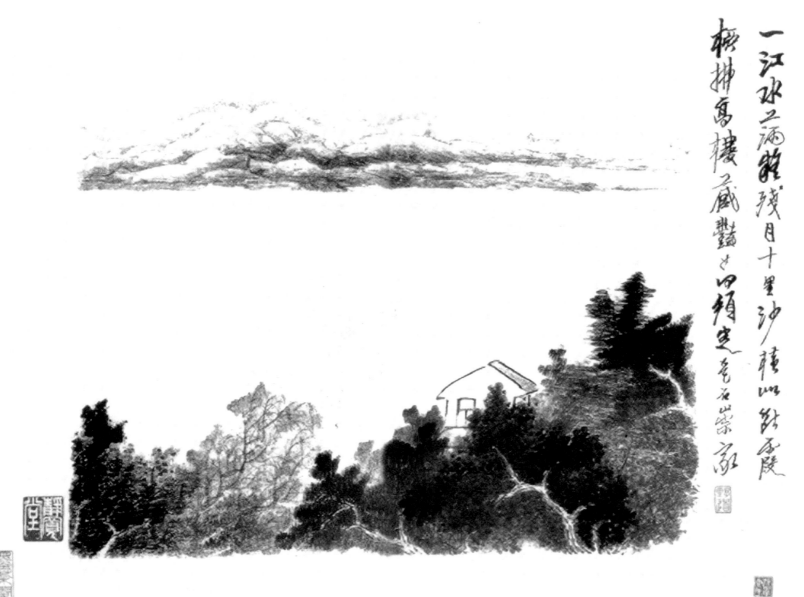

一江水之涸残目十里沙鹭以钓禾段 桥拂高楼之藏龋之回精是毫名崇家

山水册页

《画册》跋

作画难，而识画尤难。天下之作画者多矣，而识画者几人哉！使作画者皆能识画，则画必是圣手，恐圣手不如是之多也！吾见今之画者皆不必识画，而识画者即不能画，庸何伤。古之画者，皆帝王卿相、才士文人，聪慧绝伦，而游心艺学。今之画者，不过与蒙师庸医借以为糊口之计。亦曾翻阅宣和之库，览清秘于倪家，探玉山于顾氏乎？多所见，则多所识。高门世胄，日与宾客相诋诘，判其真膺。今者不识，而明日识之。既能识，复能画，则画必有理。理者造化之原，能通造化之原，是人而天，谈何容易也夫！歌于郢中者，阳春白雪亦歌，下里巴人亦歌，余巴人也。亦足以知含商吐角之妙，妄抒所见，何异夏虫之语冰哉！

摹龙友画

龙友画固出于董宗伯，而能脱尽云间习气，即孟阳周生可称逸品，然终不若龙友文弱之态动人也！因为摹之。

摹李成画

李成，字成熙，在董、范之间，自成一家。世罕见其真迹。兹从友人之画册当中摹来。

学沈涛法

石田取法宋元而得力于大米者居多，故墨丰笔健，辟后来韩、董一派也。此缣学沈涛，无笑邯郸之步耶？

写粤西山水

客有自粤西来者，极言粤西山水之奇。峰岭积天，石不一色，或赤如丹砂，黝如点漆，青黄、碧白，各不交杂。一曰：此日月照临阴晴明晦之所致也。顷神游斯境，戏为渲染亦绍地法也。

至理无今吉

用笔宜活，活能转，不活不转谓之板。活忌太圆，板忌方，不方不圆翁且张。拙中寓巧巧不伤，惟意所到成低昂。要之至理无今古，造化安知董与黄。

师僧巨

僧巨然，钟陵人，画师董北苑。北苑名元，为山水家鼻祖。自董以前，有图而无画，图者，以人物为主，而山水副之。画则唯写云山、烟村、泉石、桥亭、扁舟、茅屋而已。后来士大夫争为之。故画家有神品、精品、能品、逸品之别。能品而上，犹在笔墨之内，逸品则超乎笔外。倪、黄辈出而抑，且目无董巨. 况其他乎？此纸实师僧巨，而巨无其横，谓之倪、黄合作也可。因溯其源写而记之，癸未长夏。

摹沈石田画

石田翁可谓集诸家之大成。诸家者，画家也。隋、唐、五季则有展虔、郑虔、大小李将军、王维、王洽、关全、荆浩；宋、元则有董源、僧巨、范宽、李成、郭河阳、米家父子、高尚书、梅花道人、倪、黄、王集大成，各尽其致，而又能融汇笔端，自成一家也。余尤觉翁之功深力大，师倪胜倪，法米过米。此未可与——新学小生言之也。此作成，坐客谬许大类石田，余何敢当！因举启南为画苑尼山，坐客曰：今日得所未闻，不然吾且以沈老为阊门专诸巷内一寻常画手耳。先生可署其说于楮尾，使后言沈画真迹□□为家珍。因记之。时康熙癸亥冬客隐龚贤并书。

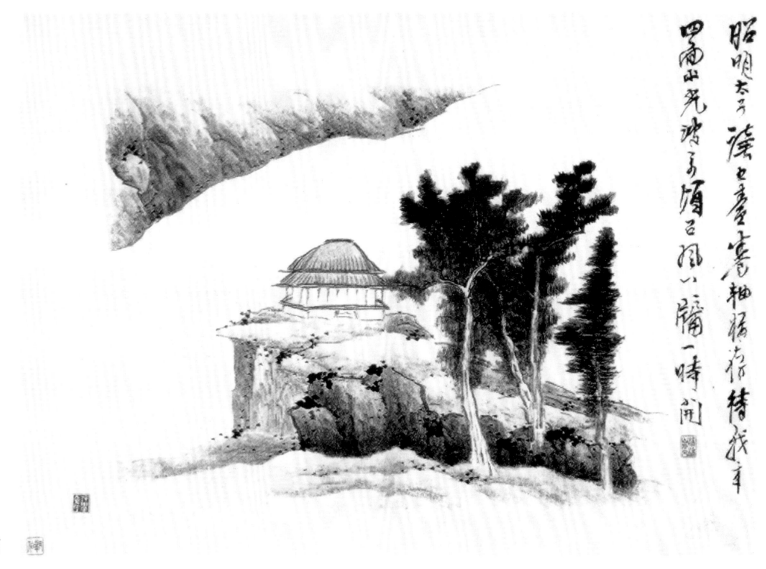

山水册页

题句

（一）入山唯恐不深，谁闻空谷之足音。

（二）谁挂片帆沿壁去，水清照见白须眉。

（三）空山有人托茅屋，闭着半床白云宿。

（四）水稻可薪莼可米，大鱼换酒小鱼烹。

题画赠云渐

前之好画者，惟先生足以当之。此卷画毕，归香先生。先生字云渐，八宝人。

题天都派

孟阳开天都一派，至周生始气足力大。孟阳似云林，周生似石田，仿云林。孟阳程姓，名嘉遂（燧）。周生李姓，名永昌。俱天都人。后来方式玉、王尊素、僧渐江、吴岱观、汪无瑞、孙无益、程穆清、查二瞻又皆学此二人者也。诸君子亦皆天都人，故曰天都派。

苔点无定

苔点亦无一定，画家有几多树叶即有几多苔点。惟双勾不可用耳。松针叶不可施于石上，画树根地景古人亦常用之。

画中物象皆一向

风景、木叶、草头、布帆皆一向。或树向东而帆向西，谬矣。

当避板、刻、结

小则为牛毛，大则为麻披，笔路圆活则为解索，其拳曲者又称卷云，其实皆一派也。画家大□有曰：板、刻、结。斧劈近板，铁线易刻，解索易结，学者当避之。

皴法无定

皴法无一定，随人变转，要各成一家，杂用不可。古人多用斧劈皴，后人变其法，有大斧劈、小斧劈之别。至宋元以后，多用麻纸皴，

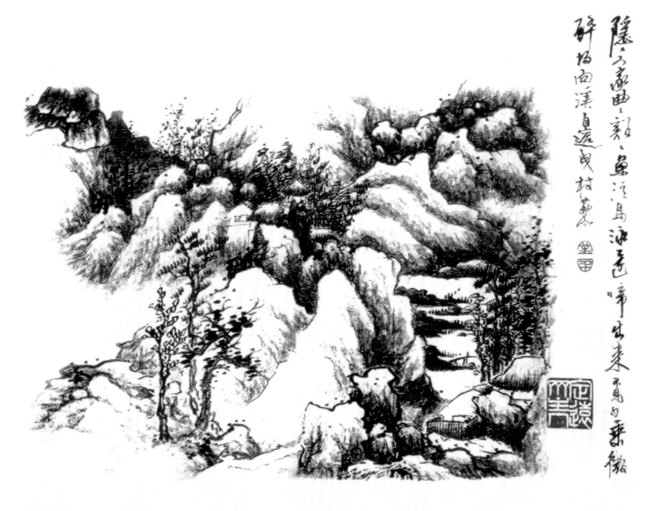

山水册页

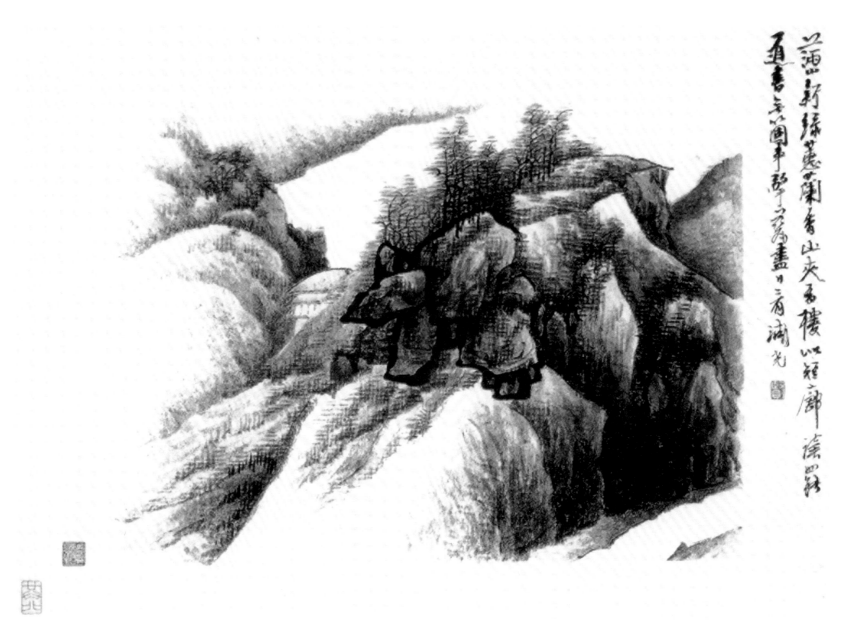

山水册页

又俗称披麻皴。又有豆瓣皴、牛毛皴、解索皴，皆正派。铁线皴古人间亦用之，然易板刻。邪派如丁头、鬼面、芝麻皴者，不可胜数，学者当宜禁之。

皴法先干后湿

皴法皆先干后湿，则润。若先湿后干，则混。功日皴，必俟于透可施重墨方可。不然浓墨入淡，色死矣。

皴法外宜露，内宜浑，先用于淡墨皴之，皴后带染，故浑。俟干，卜加稍重墨勾勒数笔，则露。若先后二遍墨不相合，再用稍重墨加皴~遍，谓之调停。

以上七幅题跋，均见《龚贤研究集》图录。

《书画合璧册》跋之一

林初文先生，高(?)年中诗人也。余爱其集中有"野水上道路，凉风吹衣裳"十字，久欲图之于画而不得，兹作成，将题之。或曰，"不类也"。余曰："子知九方皋之相马乎？初文名章，闽人。"其子楒，字子丘；古度，字茂之。与余同诗社。

《书画合璧册》跋之五

癸亥初夏，八宝香云渐先生来，谈及笔墨，始知先生深于此道者也。夫作画难，鉴画尤不易也。如歌阳春白雪与下里巴人不能等之，调之高下有得我知音，先生之癖，癖在逸品、神品。精品犹收之。至于常品，则唯恐推之不远。余为先生作此册，可谓竭智毕力。然鼫鼠五能，不

成伎俩。愚者千虑，必有一得。余是以忘五能之陋，而冀一得之欢也。先生何以谓我？龚贤识。

《书画合璧册》跋之六

古人画厚而不薄，即云林生寒，云林实从营丘来。今之拟作者。不但不见倪迹，并不知营丘为何人。余此作实师李，愿与拟倪者相见。此语唯查梅壑知之。

《书画合璧册》跋之七

画至范宽而纵。同时董、巨、郭、李，犹在准绳之内。余过广陵江氏，见中堂大幅，是中立真迹。唯翠岭一重，气色浩瀚，可以想见其解衣盘礴时耳！后来米颠驱使笔墨如电掣风扫，虽本其书法之奇，然终借阿宽为五丁也。

赠香云渐《山水图》跋

姐香先生，先生字云渐，八宝人。画者龚贤。时丁卯六月。

己巳谷雨日作《山水》轴跋

画必综理宋元，然后散而为逸品。虽疏疏数笔，其中六法成备。有文气，有书格，乃知才人余技，非若乱头□，望而贻笑专家者也。孟端、启南晚年以倪、黄为游戏，以董、巨为本根。吾师乎？吾师乎！作此缣境，因志命笔之意。龚贤己巳谷雨。

《仿董巨山水》轴跋

画家董巨实开南宗，既无刚根之气，复无刻画之迹。后之作者，或以才见，或以法称，唯董巨则几乎道矣。然□才则离法，离法则叛道，至道无可道，议者谓即敛才就法之谓道。问之董巨，而董巨不知，当

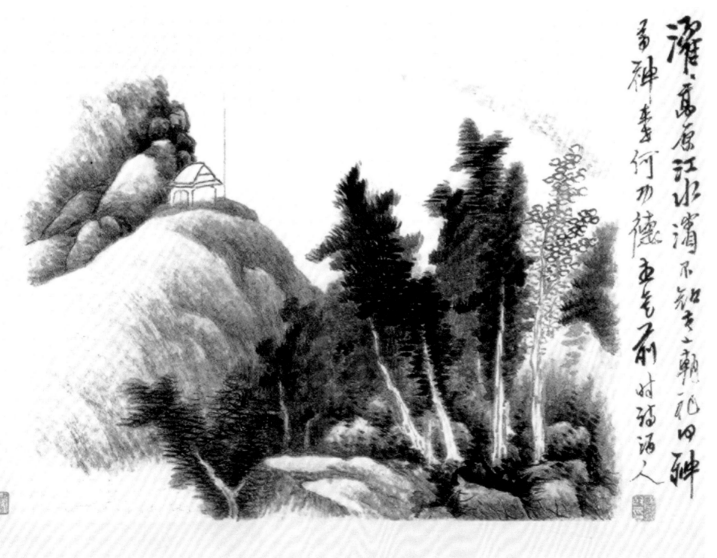

山水册页

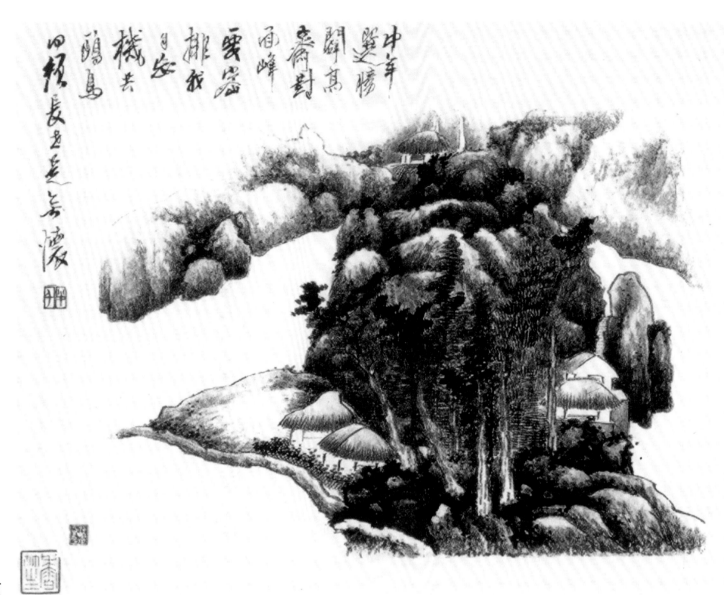

山水册页

乎微矣。此幅余二十年前旧作，藏之新安吴氏，吴君晋明宝此若家珍，后携至金陵，命余题识。余因与晋明论画及此，并记之，非敢曰此效法董巨而有得焉者也。庚戌冬杪，半亩居人龚贤。

《辛亥山水册》十页跋

此有真境，不得自楮墨间。（一）

近代顾宝幢先生，其用笔颇类我。此作在龚、顾之间，几不能辨。（二）

荒林远峰是北宋人笔墨，不知谁氏，无款识，并摹于此。（三）

古人画使人见之生敬，其峦头岩岩如五岳，固知古人胸中不蓄残剩水也。此作从浩然法本来。（四）

摹南宫缣素。（五）

写梦中所见。友人语吾，浙中湖干，多有此处。（六）

倪瓒实有此图，今人不之信。因摹之，以待知者。（七）

老友张风惯写梅花书屋，兹忆其人，用其法为之，如诗之和章也。（八）

客有自常山、玉山来者，告余，山水之奇，因以笔试之。（九）

大痴笔墨，未尝不从董巨来，兹写其意。（十）

《长江茅亭图》跋

孟之先生酷喜余画，尤喜余诗，凡往来赠答新诗，皆能向客一一称说，先生我知己也。后余家杳绝二十年，其□游未可指。余此还金陵，通音间者不过一二好友而已，其余皆土□□□矣。然时时犹有先生传书至，至则封裹之外必有提携。以此观之，人之相交固不在谏察久暂者哉！题此慨然，因以□宁。时辛亥夏，石城同学弟龚贤。

二　课徒稿

树　法

树身画法

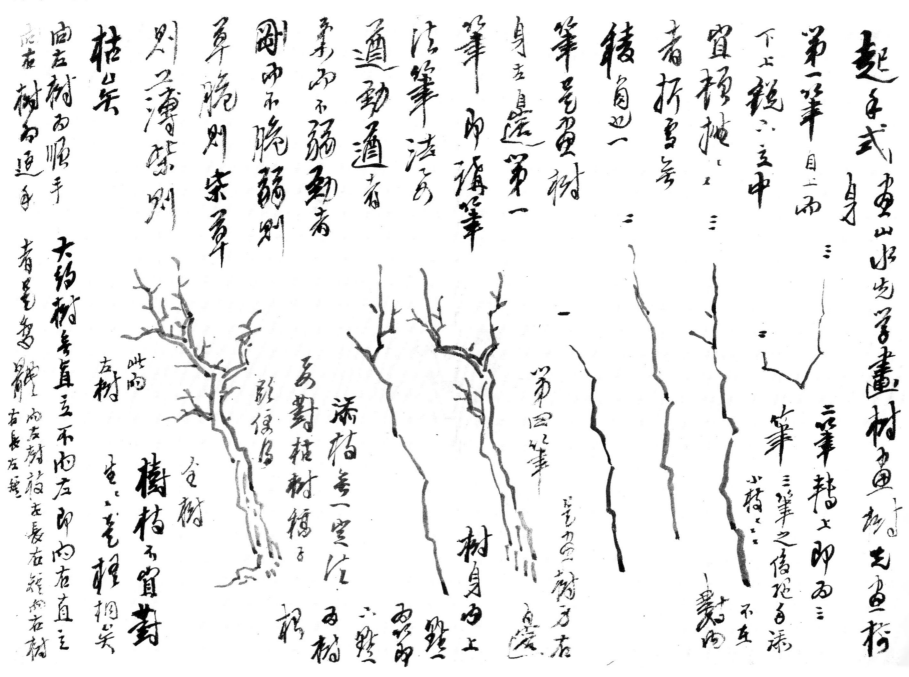

起手式。画山水先学画树，画树先画树身。

　　第一笔，自上而下，上锐下立，中宜顿挫。顿挫者折处无棱角也。一笔是画树身左边，第一笔即讲笔法。笔法要遒劲。遒者柔而不弱，劲者刚而不脆。弱则草，脆则柴，草则薄，柴则枯矣。

　　二笔转上即为三笔。三笔之后，随手添小枝。添小枝不在数内。第四笔，是画树身右边。树身下上点为节。下点为树根。添枝无一定法，要对枯树稿子临便得。

　　全树。树枝不宜对生，对生是梧桐矣。大约树无直立，不向左即向右，直立者是变体。向左树枝左长右短，向右树右长左短。向左树为顺手，向右树为逆手。

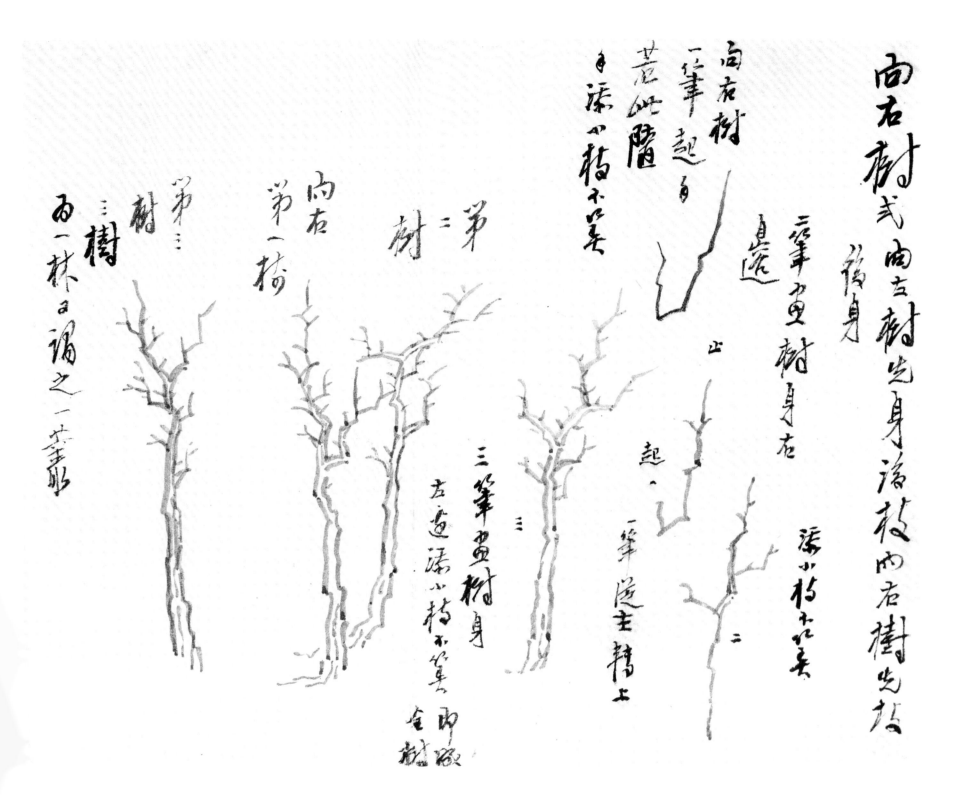

向右树式，向左树先身后枝，向右树先枝后身。

　　向右树，一笔起手若此。随手添小枝不算。一笔从左转上，二笔画树身右边，添小枝不算。三笔画树身左边，添小枝不算，即成全树。

　　向右第一树，第二树，第三树，三树为一林，又谓之一丛。

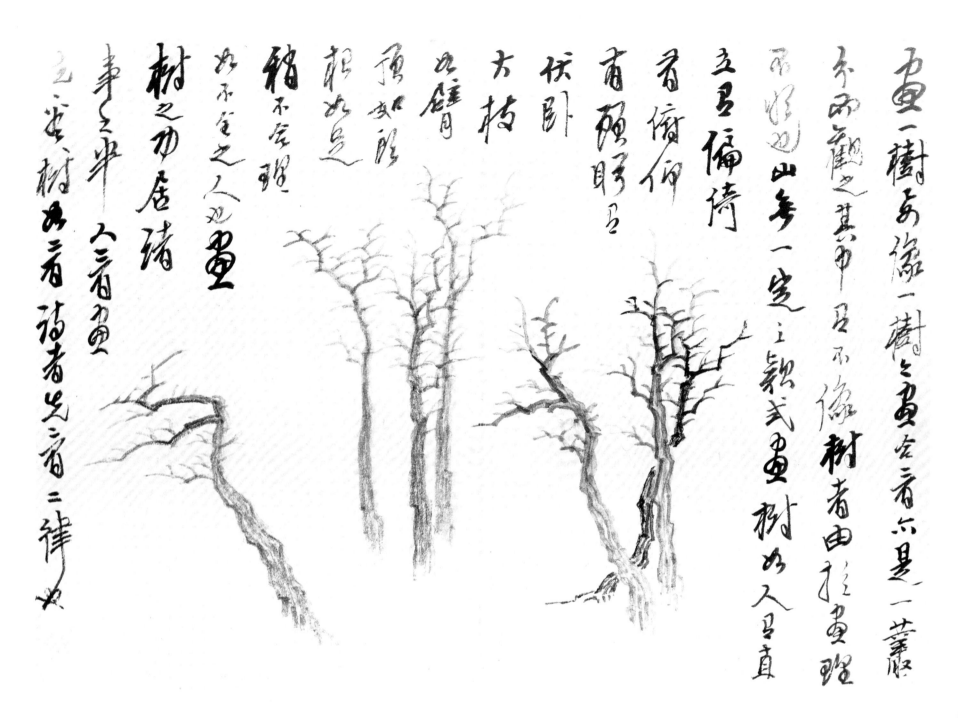

画一树要像一树，今画合看亦是一丛，分而观之其中有不像树者，由于画理不明也，山无一定之款式。

画树如人，有直立、有偏倚、有俯仰、有顾盼、有伏卧。大枝如臂、顶如头、根如足，稍不合理如不全之人也。画树之功，居诸事之半，人看画先看树，如看诗者先看二律也。

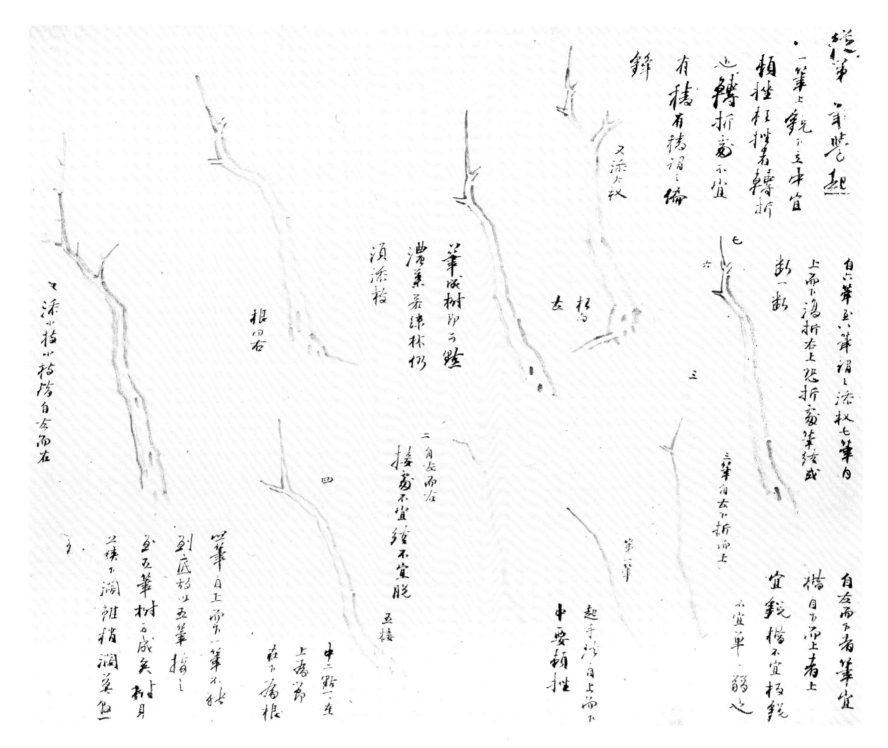

从第（一）笔学起。一、笔、上锐下立，中宜顿挫。顿挫者，转折也。转折处不宜有棱，有棱谓之偏锋。

第一笔，起手法，自上而下，中要顿挫。

二、自左而右，接处不宜结，不宜脱。

三、三笔自左下折而上。

自左而下者笔宜楷，自上而下宜锐。楷不宜板，锐不宜单。单、弱也。

四、四笔自上而下。一笔不能到底，故以五笔接之。

至五笔，树身成矣。树身上狭下阔，虽稍阔莫悬（殊）。

中二点，点在上为节，在下为根。

根向左。根向右。

自六笔至八笔谓之添权，七笔自上而下复折右上。恐折处笔结，或断一断。

八笔成树即可点浓叶。若疏林仍须添枝。又添大权。

又添小枝，小枝皆自左而右。

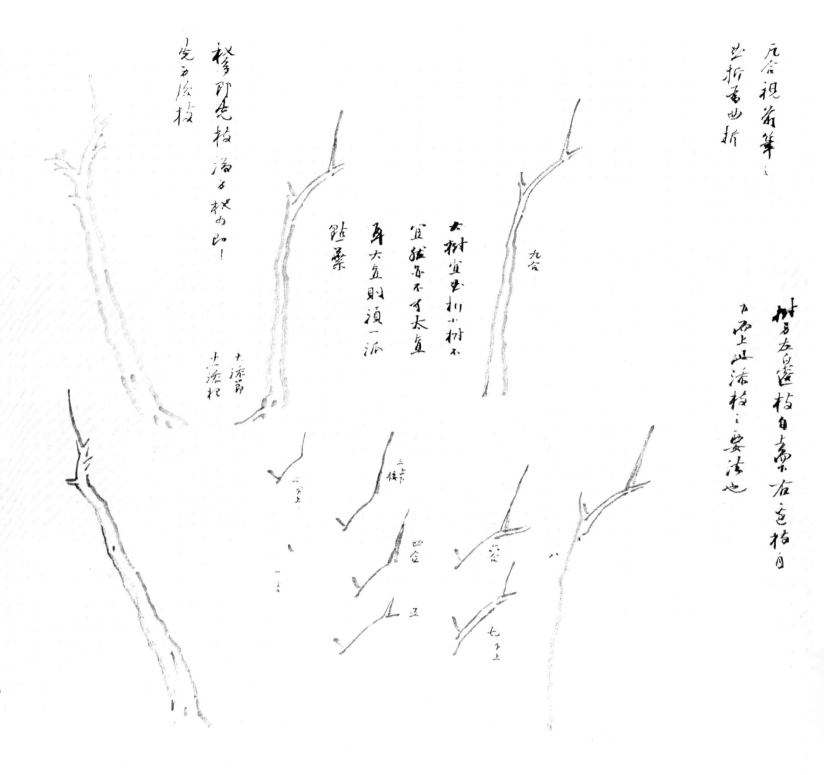

树身左边枝自上而下，右边枝自下而上，此添枝之要法也。

一（上下）、二（下上）、三（上下接）、四(合)、五六(合)、七（下上）、八九(合)、十（添节）、十一（添根）。

凡合，视前笔之曲折为曲折。

大树宜曲折，小树不宜。然亦不可太直耳。太直则须一派点叶。

权多即先枝后身，权少即先身后枝。

向左树先身后枝，向右树先枝后身，从便也。一笔能下即下，不能到底即断一断。不可强下，强下即弱。

26

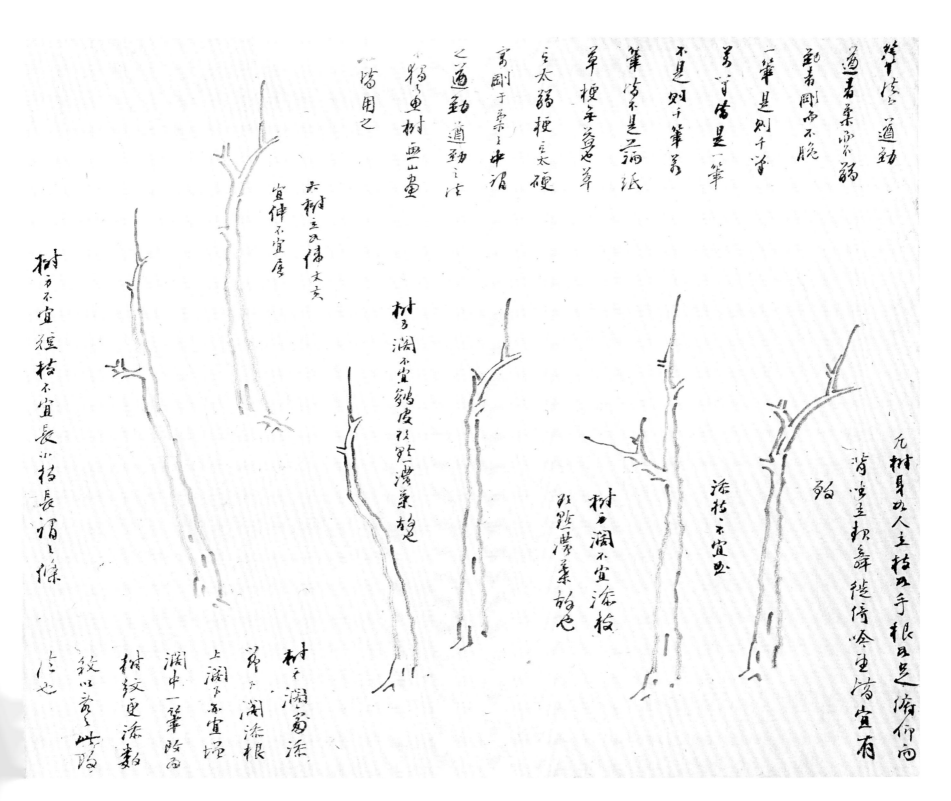

笔法（宜）遒劲。遒者柔而不弱，劲者刚而不脆。　一笔是则千笔万笔皆是，一笔不是则千笔万笔皆不是。满纸草梗无益也。

草言太弱，梗言太硬。寓刚于柔之中谓之遒劲。遒劲之法不独画树，画山画石皆用之。

凡树身如人立、枝如手、根如足。俯仰向背、坐立起舞、徙倚吟望皆宜有致。

添枝，枝不宜曲。

树身阔不宜添枝，欲点浓叶故也。

树身阔不宜皴皮，欲点浓叶故也。

树身阔处添节，下阔添根。上阔，下亦宜增阔。中一笔改为树纹，更添数纹以乱之，此改法也。

大树立如伟丈夫，宜伸不宜屈。

树身不宜短，枝不宜长，小枝长谓之条。

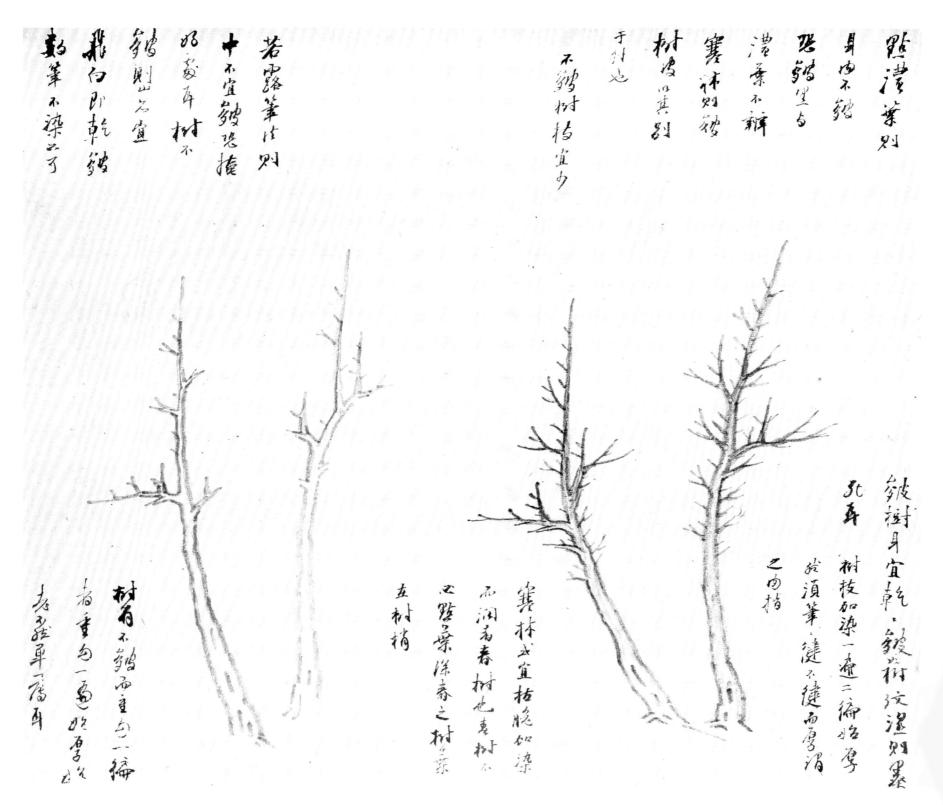

点浓叶则身内不皴。恐皴黑与浓叶不辨，寒林则皴树皮，以其别于外也。

不皴树，枝宜少。

若露笔法则中不宜皴，恐掩好处耳。树不皴则山水亦宜飞白，即干皴数笔不可染亦可。

皴树身宜干，干皴如树纹，湿则墨死耳。树枝加染一遍二遍始厚，然须笔笔健，不健而厚谓之肉指。

寒林或宜格脆，加染而润者春树也。春树不必点叶，深春之树叶在树梢。

树有不皴而重勾一遍者，重勾一遍始厚始老，不然单薄耳。

树身图例

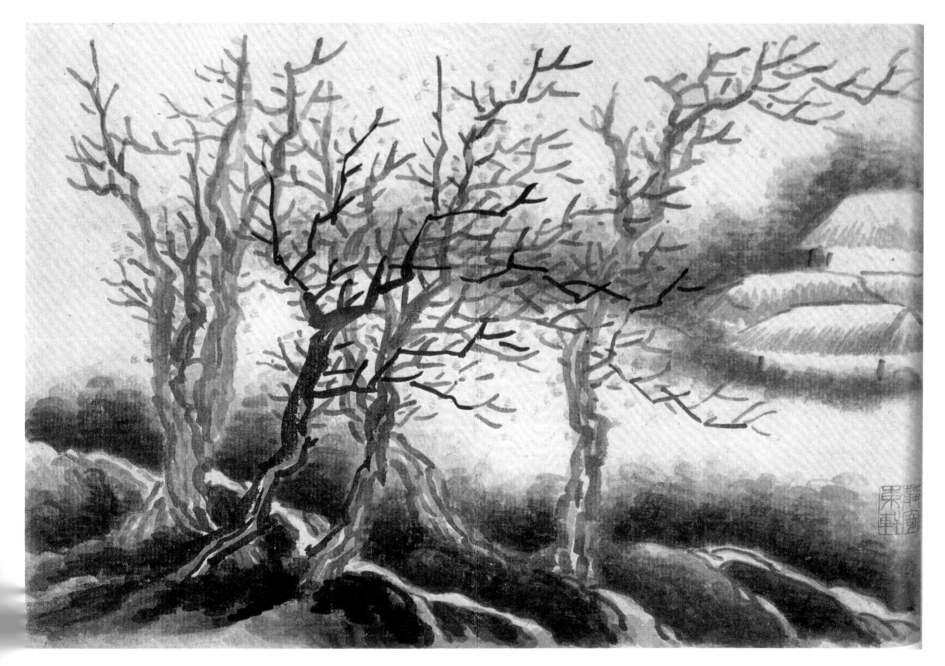

山水册页

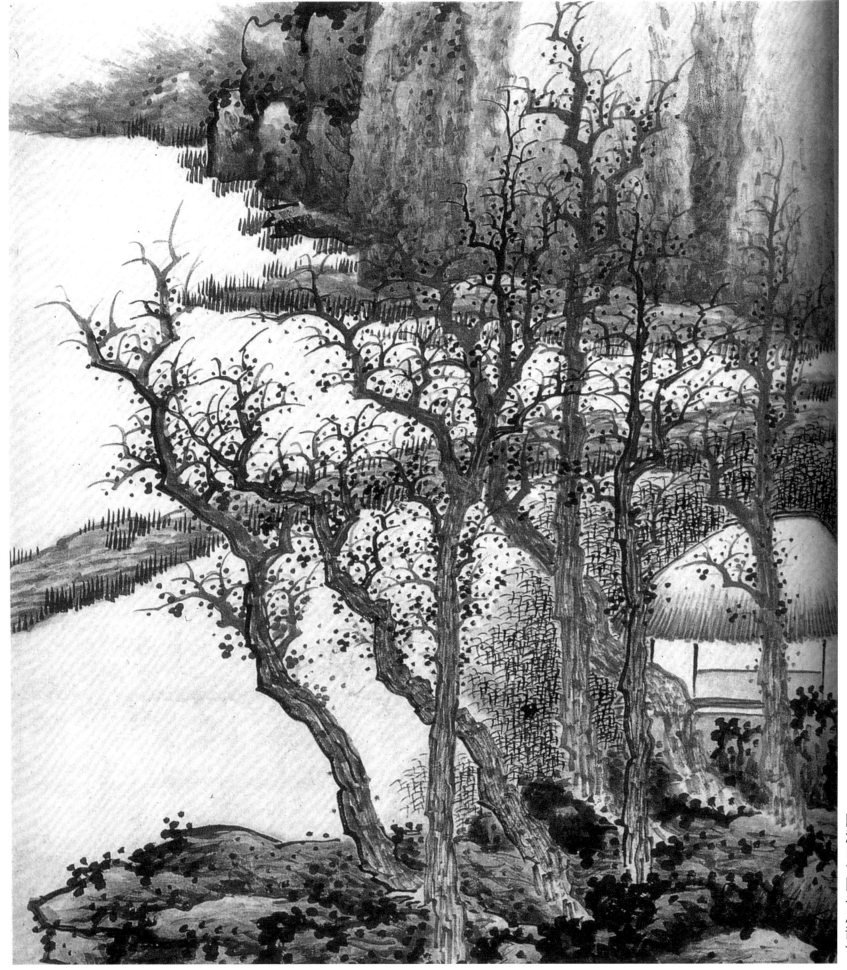

隔溪山色图（局部）

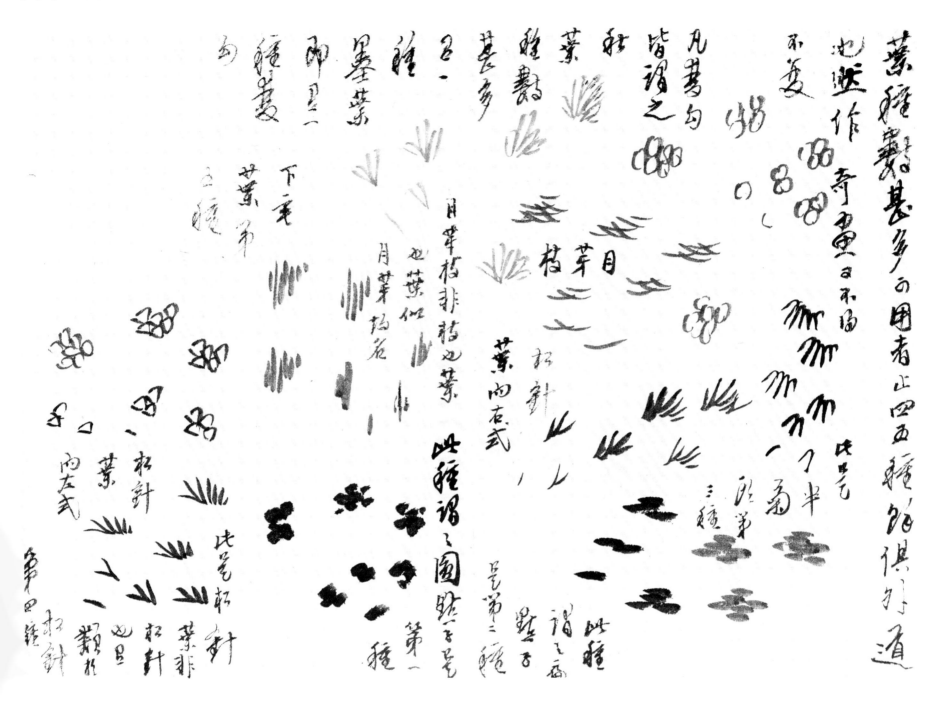

叶种数甚多，可用者止（只）四五种，余俱外道也。然作奇画又不得不变。

凡双勾（钩）皆谓之秋叶，种数甚多，有一种墨叶，即有一种双勾（钩）。

此种谓之圆点子是第一种。

此种谓之扁点子是第二种。

此是半菊头第三种。

此是松针叶，非松针也，有类于松针。第四种。

松针叶向左式。松针叶向右式。下垂叶第五种。

月芽（牙）枝。月芽（牙）枝非枝也，叶也。叶似月芽（牙）故名。

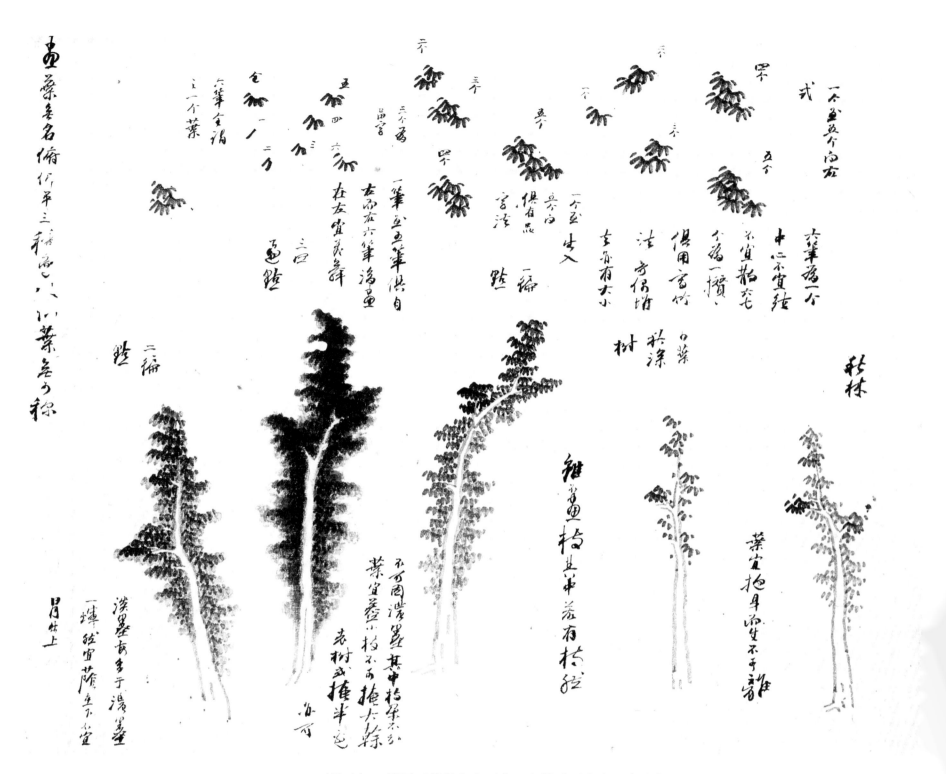

（墨叶）一笔至五笔俱自左而右，六笔后画在左，宜飞舞。

一、二、三、四、五、六，全。六笔全谓之一个叶。

六笔为一个，中心不宜结，不宜散。六、七个为一攒，攒俱用写竹法。奇偶堆去亦有大小出入。

一个、二个、三个、四个、五个。三个为品字，一个至五个向（左式），俱有（用）品字法。

一遍点。少叶秋深树。秋林。

叶宜抱身而生，不可离。虽不画枝，其中若有枝然。

二遍点。三、四遍点。

不可因浓墨，其中枝朵不分。叶宜盖小枝，不可掩大干。老树或掩半边亦可。

淡墨每多于浓墨一辉，然宜荫在下，不宜冒出上。

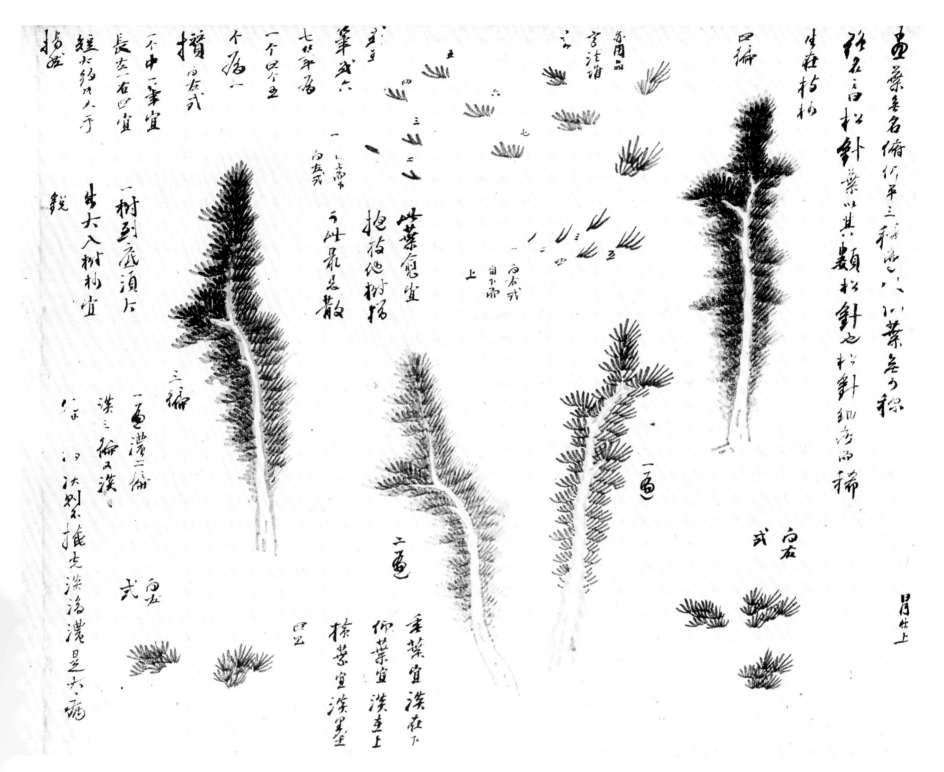

画叶无名，俯仰平三种而已。（此仰）叶无可称，强名之日松针叶。以其类松针也。松针细瘦而稀，生在枝杪。

或五笔或六、七笔为一个。四个五个为一攒。向左式，一个中一笔宜长，左一右四宜短，大约如人手指然。亦用品字法堆去。

一、二、三、四、五、六、七，向左式自上而下。一、二、三、四、五，向右式自下而上。

一遍。此叶愈宜抱枝，他树犹可，此最忌散。一树到底须大出大入，树杪宜锐。

二遍、三遍、四遍。

一遍浓、二遍淡、三遍又淡。（先浓后淡）则不掩，先淡后浓是大病。

垂叶宜淡在下，仰叶宜淡在上，横叶宜淡墨四出。

向左式。向右式。

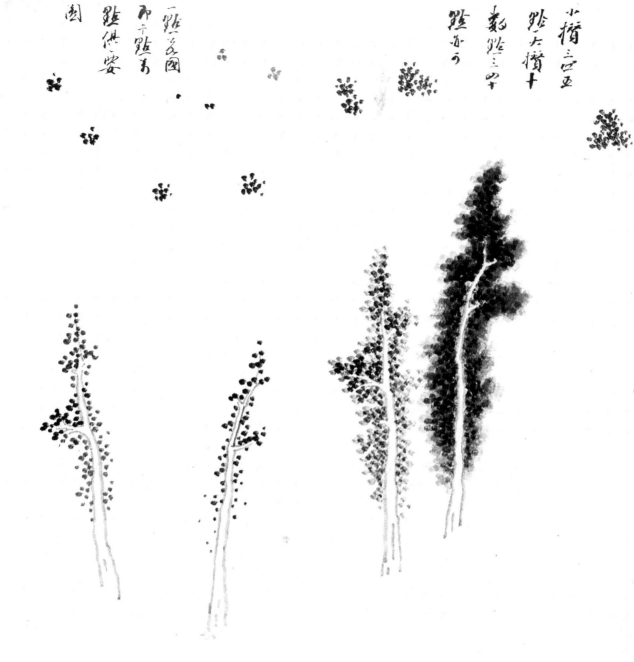

圆点，即吴仲圭点也。

一点要圆，即千点万点俱要圆。

小攒三、四、五点，大攒十数点，三、四十点亦可。

点愈少而愈大，大而少始疏。多宜横，气横笔圆望之始厚。

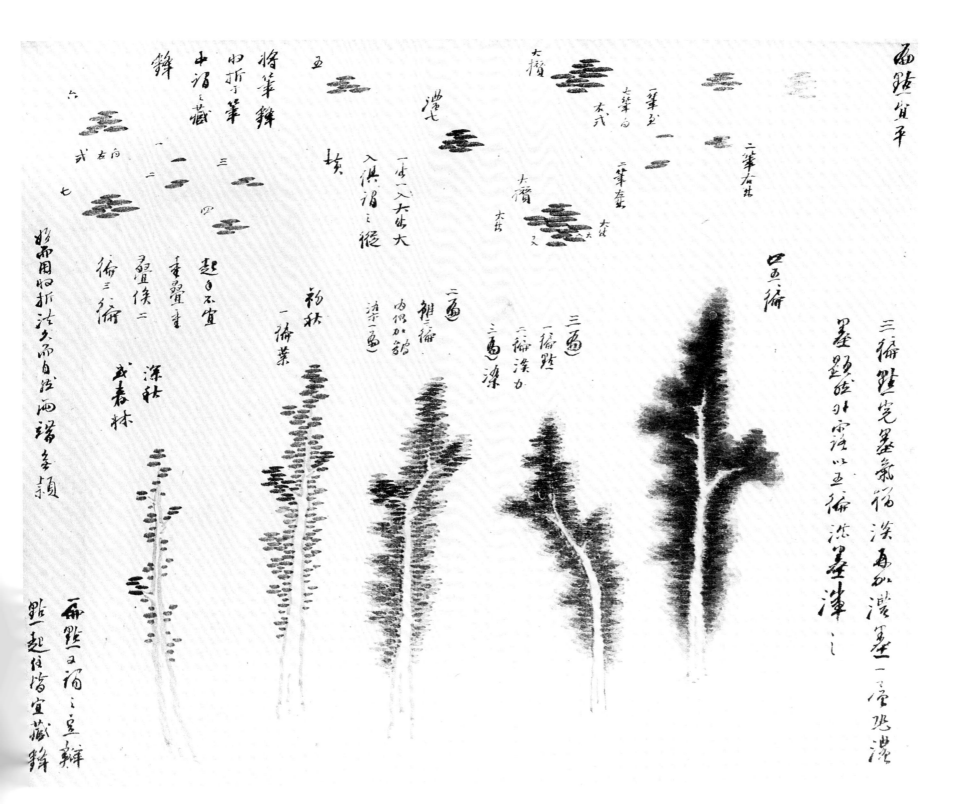

扁点宜平。

扁点又谓之豆瓣点，起住皆宜藏锋。

将笔锋收折于笔中谓之藏锋。

始而用收折法，久而自然两端无颖。

向左式。一、二、三、四、五、六、七。一笔至七笔向右式。二笔左出，三笔右出。

一出一入，大出大入，俱谓之纵横。

一遍叶，初秋、深秋或春林。

起手不宜重叠，重叠俟二遍三遍。

二遍。虽二遍内仍加皴染一遍。

三遍。一遍点，二遍淡加，三遍染。

四、五遍。三遍点完墨气犹淡，再加浓墨一层，恐浓墨显然外露，以五遍淡墨浑之。

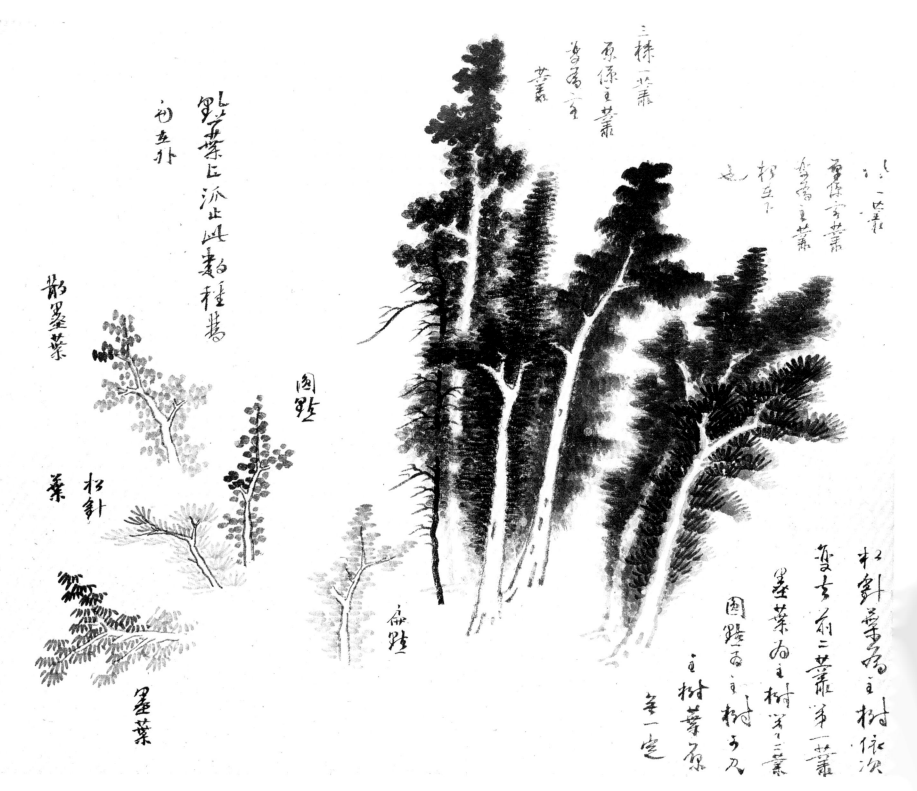

圆点、扁点、松针叶、墨叶、散墨叶。

点叶正派止此数种，双勾在外。

三株一丛，原系主丛变为客丛。

二株一丛，原系客丛变为主丛，根在下也。

松针叶为主树，依次变去，前二丛第一丛墨叶为主树，第二丛一圆点为主树。可见主树叶原无一定。

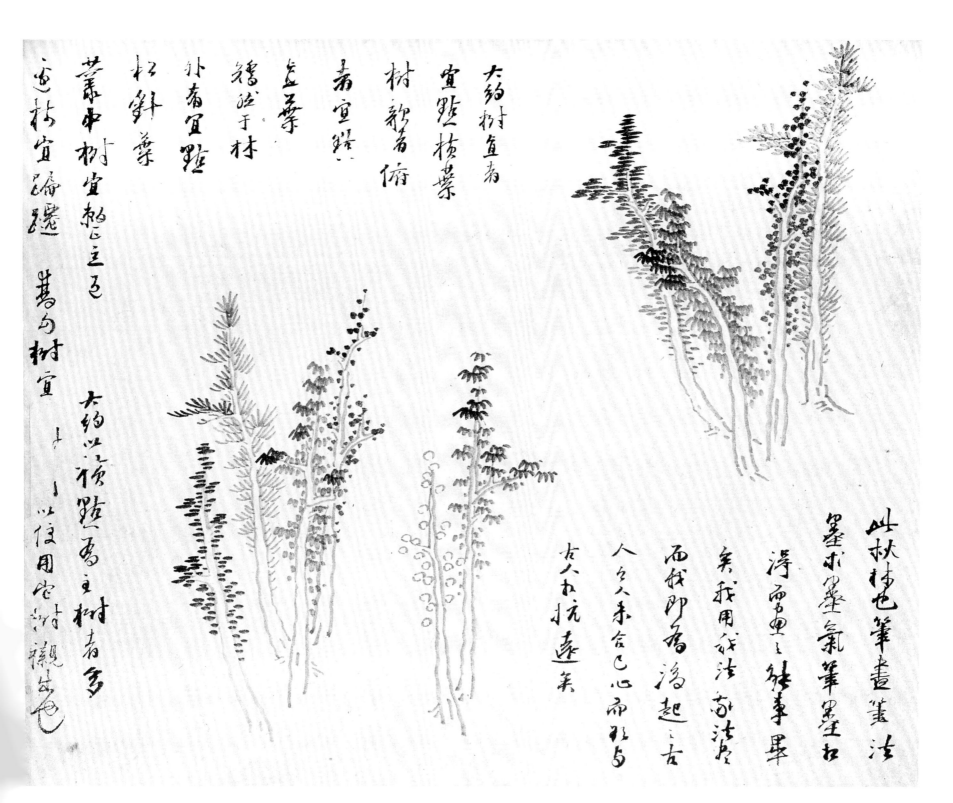

　　大约树直者宜点横叶，树欹者、俯者宜点直叶，矫然于林外者宜点松针叶。丛中树宜整立，近边树宜蹁跹，双勾（钩）树宜（树前）以便用它树衬出也。大约以横点为主树者多。

　　此秋林也。笔尽笔法，墨求墨气。笔墨相得，而画之能事毕矣。我用我法，我法尽而我即为后起之古人，今人未合己心而欲与古人相抗，远矣。

横叶宜平，即树左欹右斜而叶平正如故。直叶宜下垂，不得随枝卷抱。松针叶宜三向。三向者向上向左向右也。圈宜圆分朵。

叶亦有向，枝向前叶不得向后，风叶、雨叶不在此例。雨叶俱下垂，风叶一向。即枝有顺逆，叶无顺逆。

点叶不宜太干，不宜太湿，干则望之不润，湿则叶毛而枝朵不分。问叶常中淡而四边墨渍者何故？曰：此谓之墨气，未易易言也。此非墨，此非水，用墨浆。墨浆之说另细注于后，浓有浓浆淡淡浆，然非紫颖不可。

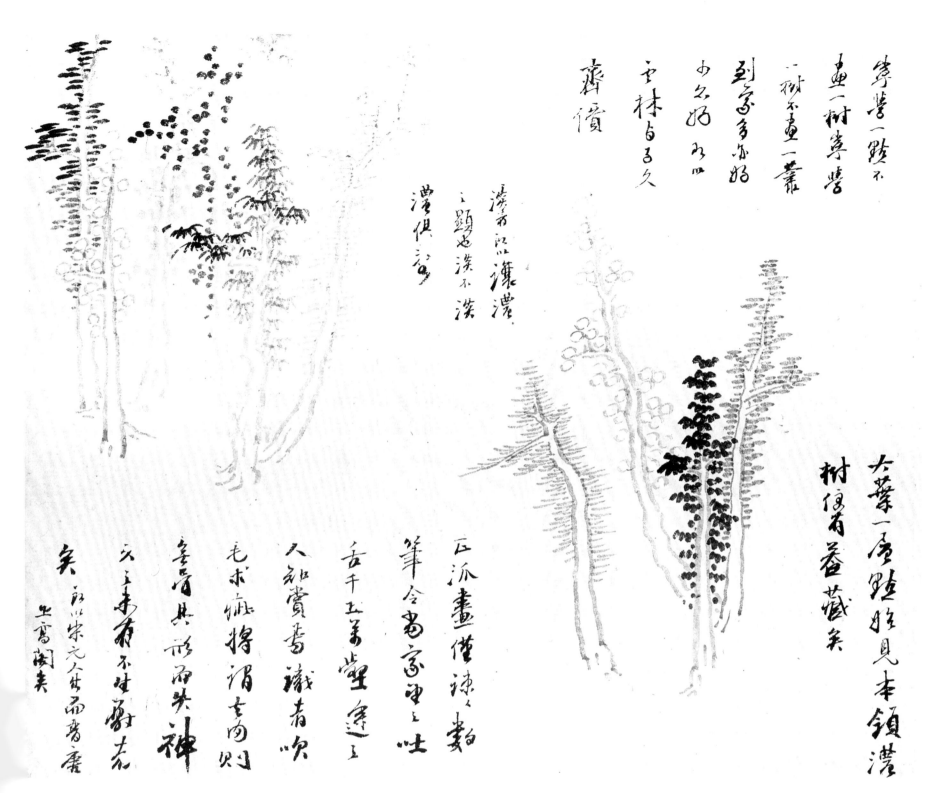

宁学一点不画一树，宁学一树不画一丛。到家多亦好，少亦好。所以云林与子久齐价。

大叶一层点识见本领，浓树便有盖藏矣。

淡者所以让浓者显也，淡不淡，浓俱乱。

正派画只疏疏数笔，令当家望之吐舌。千丘万壑途之人知赏焉。识者吹毛求疵，将谓去肉则无骨，具形而失神，久之未有不生厌者矣。所以宋元人出，而晋唐（之画）高阁矣。

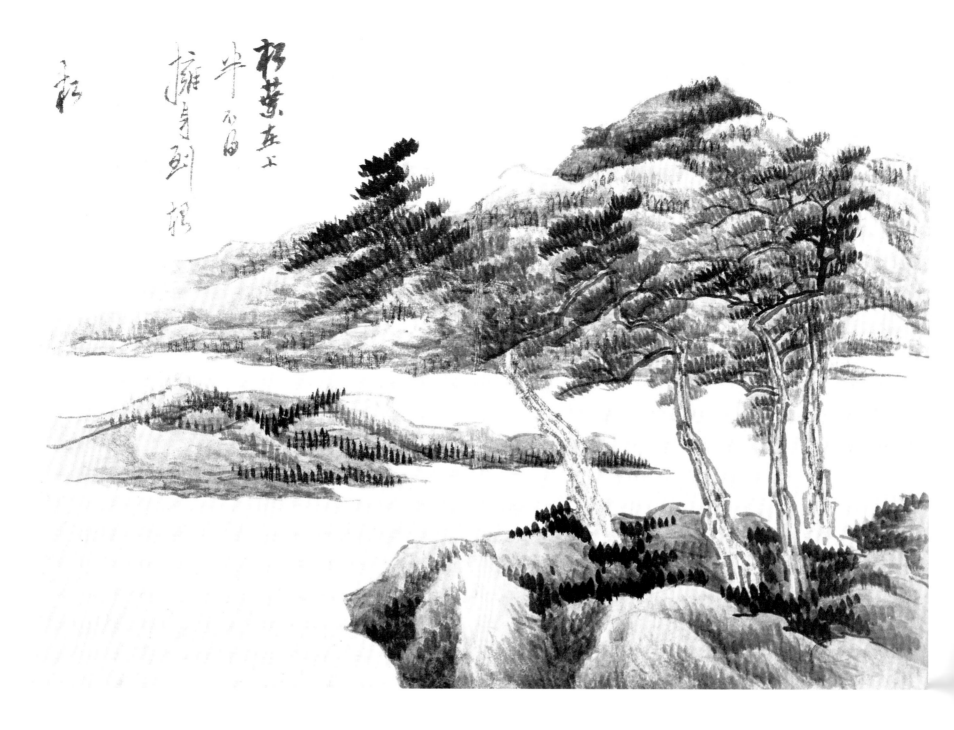

松。松叶在上半，不得拥身到根。

松宜高宜直，枝宜转折如手臂。松宜秃，针要枝杪勿附身，顶叶宜少，根在土。孤松宜奇，成林不宜太奇。虽要古，然须秀。秀而不古则稚，古而不秀则俗。

松忌俗，柳忌嫩，画柳画松不宜矣。

松针有数种大（方），他如圆松不得多树。孤松宜圆叶。

一层叶则下石宜乾皱，下石点染，针叶加点一层。树多则叶密，孤立则叶稀，或留一枝二枝不点叶亦可。

松宜欹不宜屈，宜古不宜俗。古易俗，欹易屈，故宜别之。

枝虽折下而针俱向上，画针作楷法。

松树

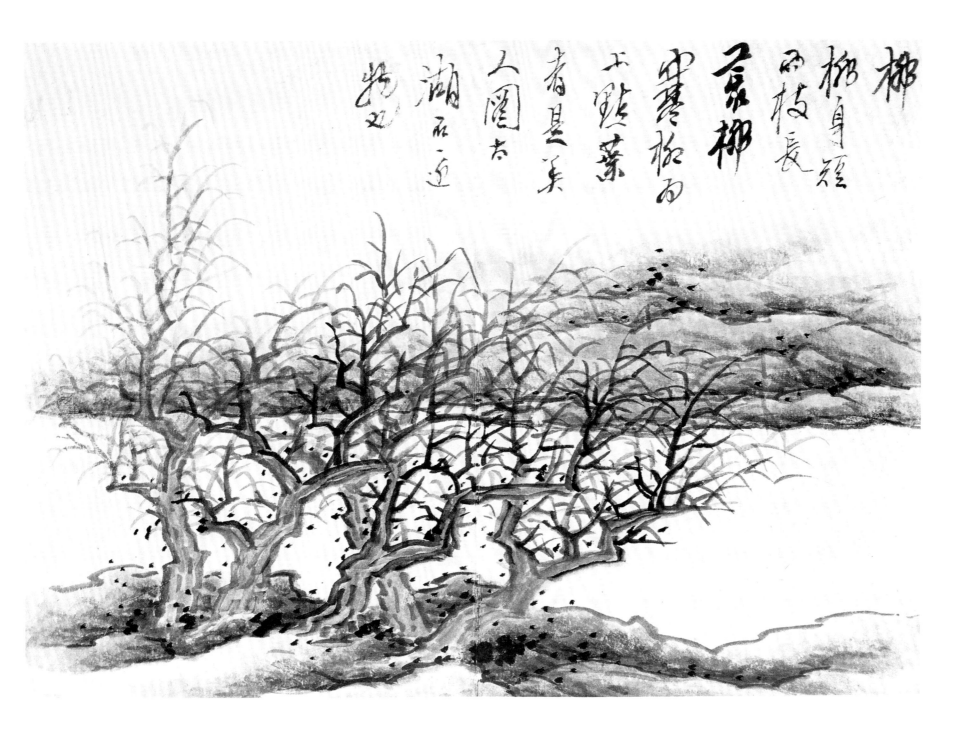

柳身短
而枝长
荒柳
寒柳而
不点叶
者甚美
人图太
湖石边
物也

柳树

柳。柳身短而枝长，荒柳寒柳为上，点叶者是美人图太湖石边物也。

画树惟柳最难，惟荒柳枯柳可画。最忌袅娜娉婷，如太湖石畔之物。身宜阔，枝宜长，条下垂宜直，转折处宜有力。宜欹斜不宜特立，宜交加不宜远背，根宜现，节宜（密）宜挺上，丝宜疏少，皮宜皱黑，枝不尽条，条宜长短有致。

枝长于身，条长者可以至地。然松在山，柳近水，乱生于野田僻□之间，至妙。

梧桐

梧桐枝對生不妨皮用橫畫始肖

梧桐，枝对生不妨，皮用横画始肖。

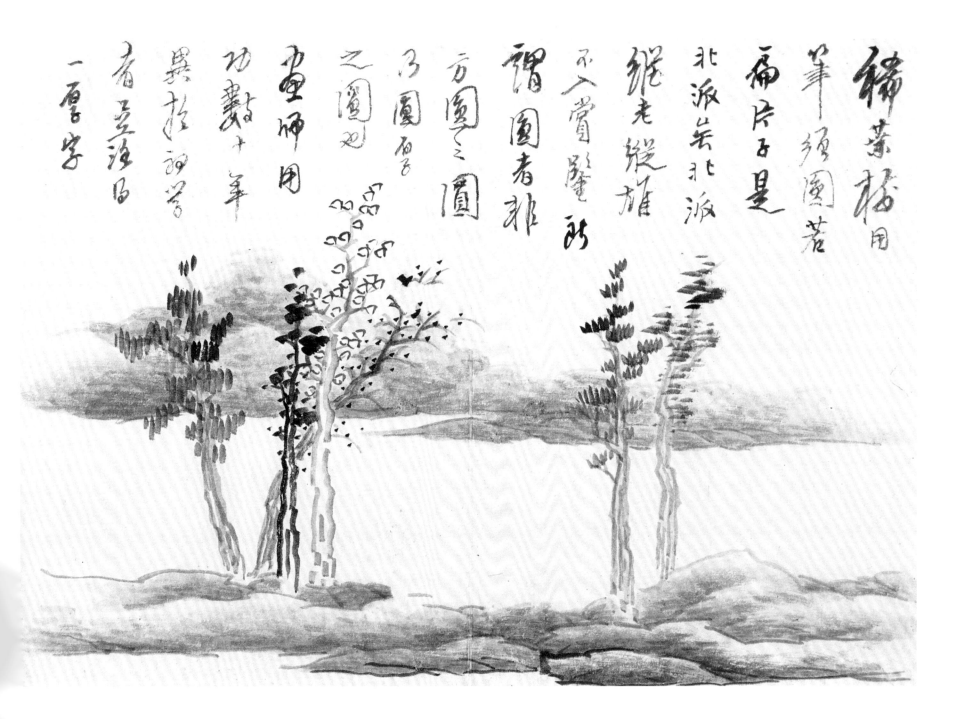

稀叶树用笔须圆，若扁片子是北派矣。北派纵老纵雄，不入赏鉴。所谓圆者，非方圆之圆，乃圆厚之圆也。画师用功数十年异于初学者，只落得一厚字。

稀叶树

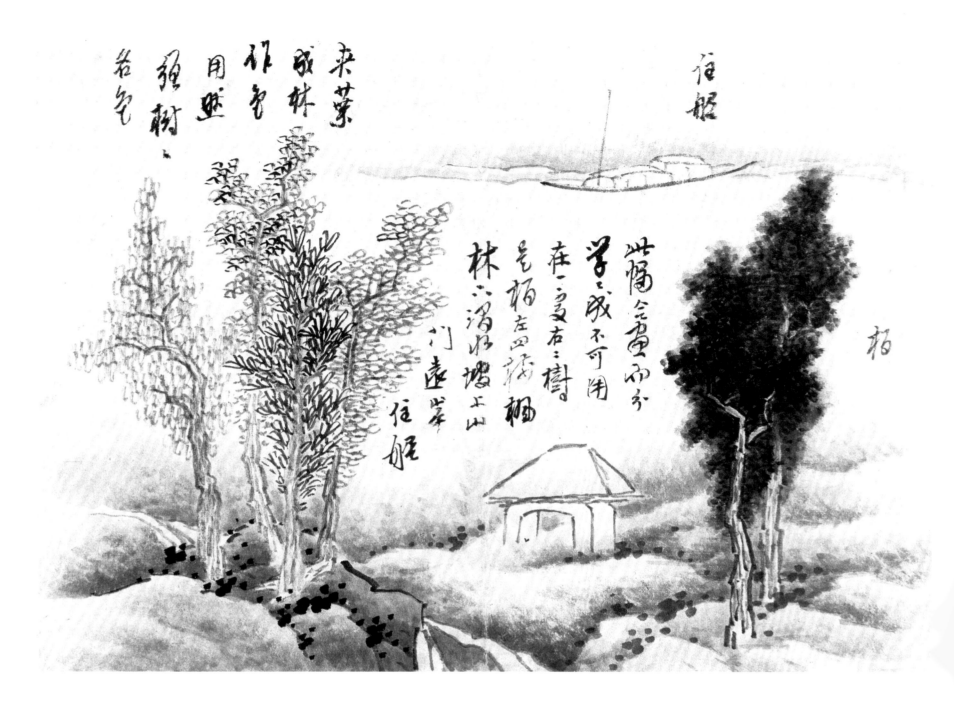

柏、枫树

此幅合画而分学，学成不可用在一处。右二树是柏。左四树枫林。下涧水，坡上山门。远岸住船。夹叶。成林作色用，然须树树各色。

柏。住船。

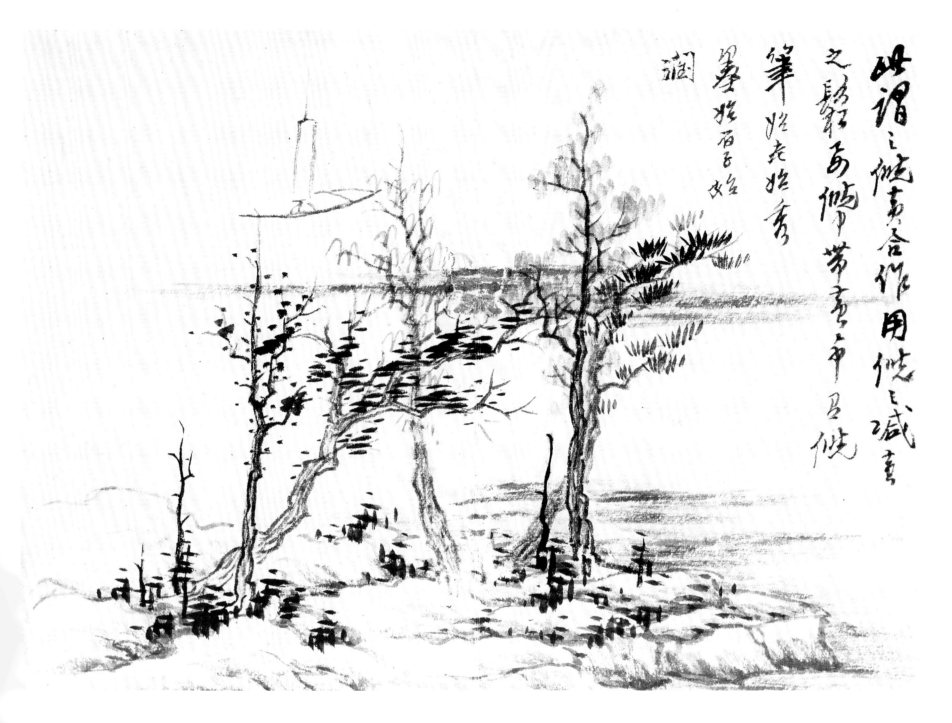

此谓之倪、黄合作，用倪之减、黄之松，要倪中带黄，黄中有倪，笔始老始秀，墨始厚始润。

点叶图例

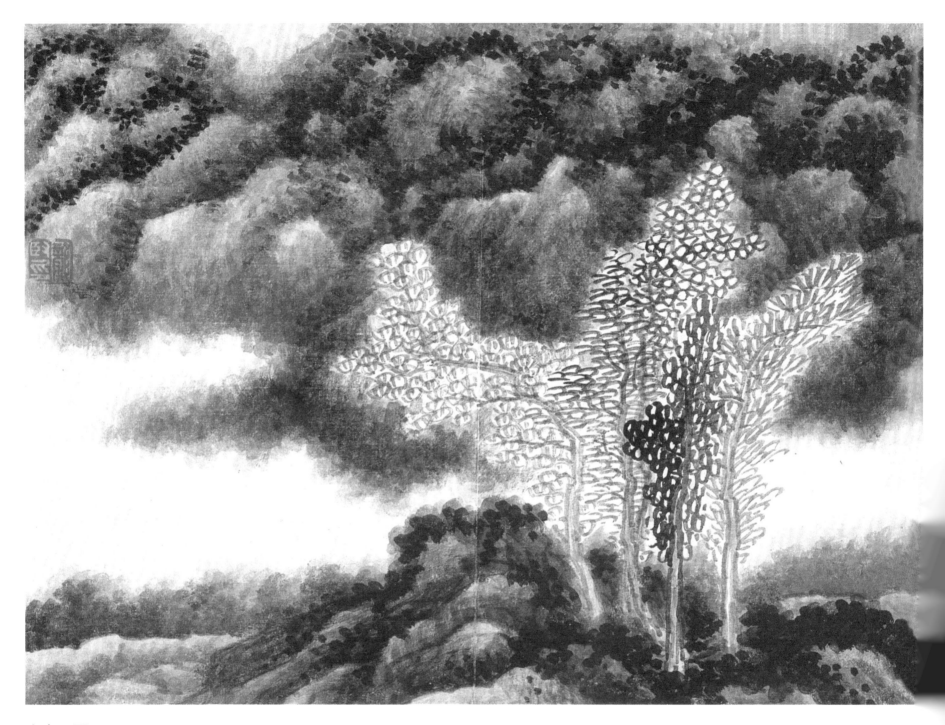

山水册页

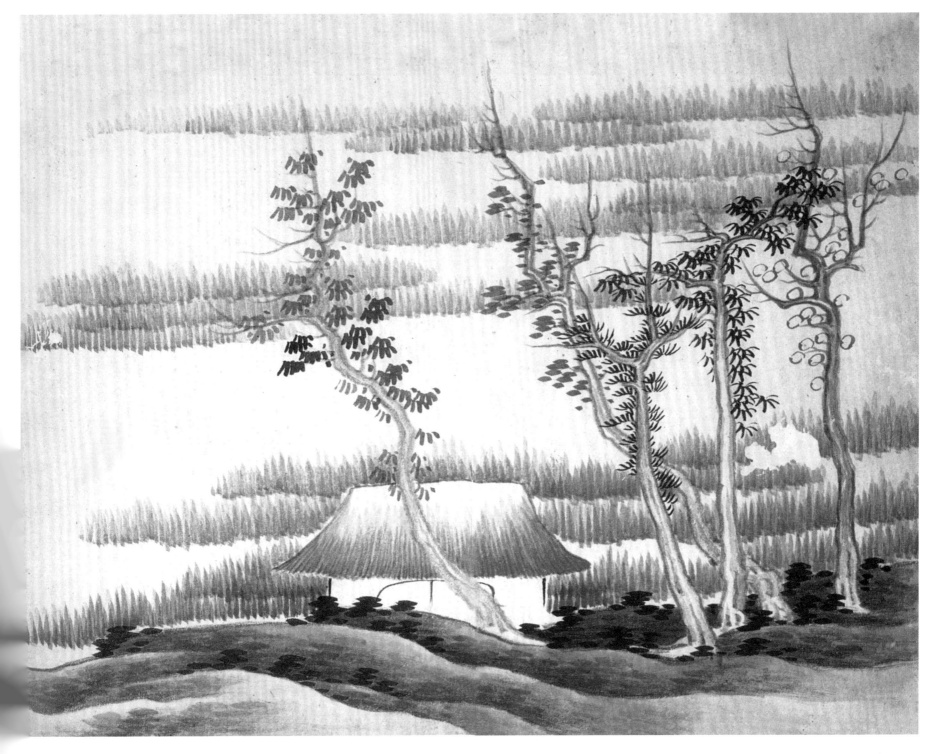

山水册页

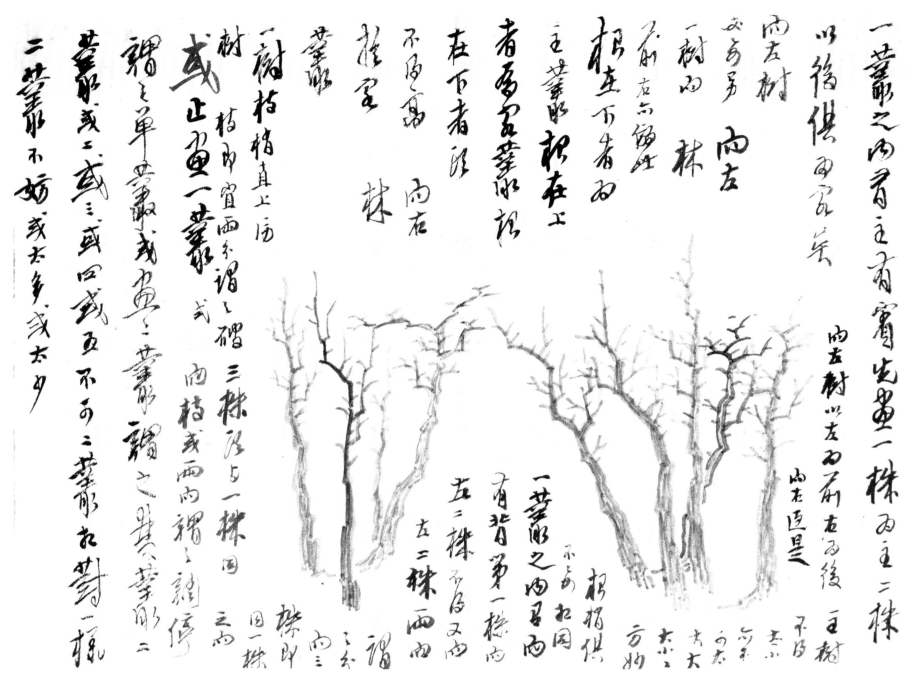

一丛之内有主有宾，先画一株为主，二株以后俱为客矣。向左树必要另一树向前，右亦仿此。向左树以左为前，右为后。向右返是。

根在下者为主丛，根在上者为客丛。根在下者头不得高于客丛。

主树不得太小，亦不可太大。大大小小方妙。根梢俱不要相同。

一丛之内有向有背。第一株向左，二株不得又向左。二株两向谓之分向。三株即同一株之向。三株头与一株同向，枝或两向谓之调停。

一树枝梢直上，旁树枝即宜两分，谓之破式。或止画一丛谓之单丛。或画二丛谓之双丛。二丛或二或三或四或五。不可二丛相对一样。二丛不妨或太多太少。

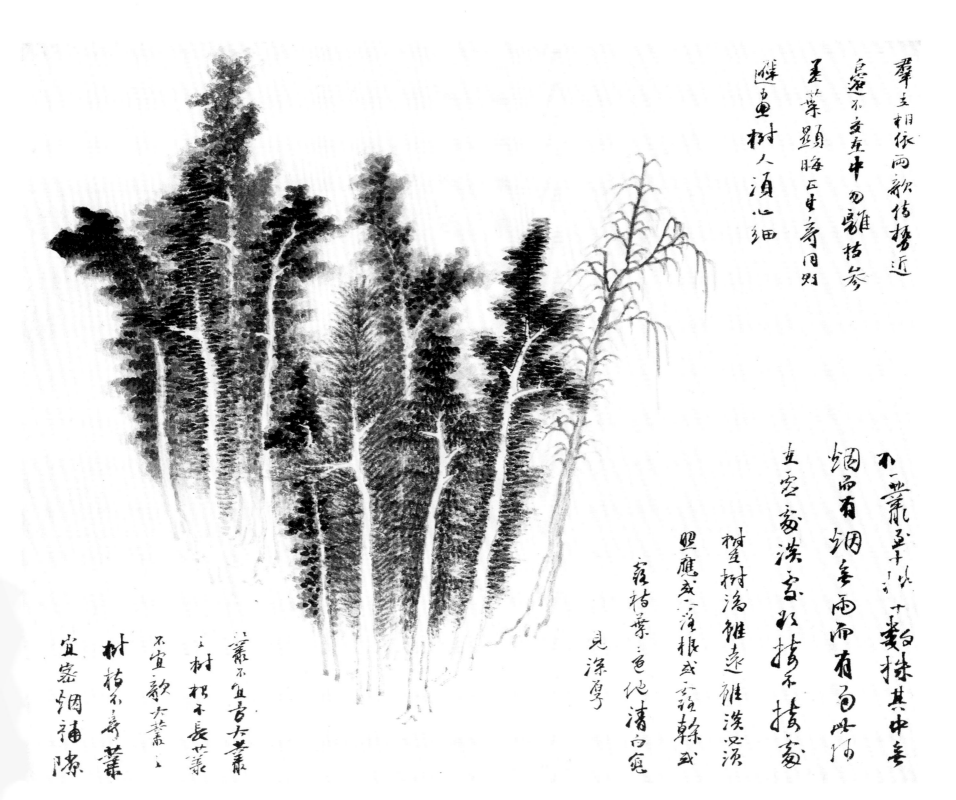

群立相依，两欹借势，近边不交，在中勿离。枝参差，叶显晦，正生奇，同则避，画树人，须心细。

丛不宜方，大丛之树，根不长。丛不宜欹，大丛之树枝不奇。丛宜密，烟补隙。

树一丛至十株十数株，其中无烟而有烟，无雨而有雨，此妙在虚处淡处，欲接不接处。

树在树后，虽远虽淡，必须照应，或露根或露干或露枝叶，还他清白，愈见深厚。

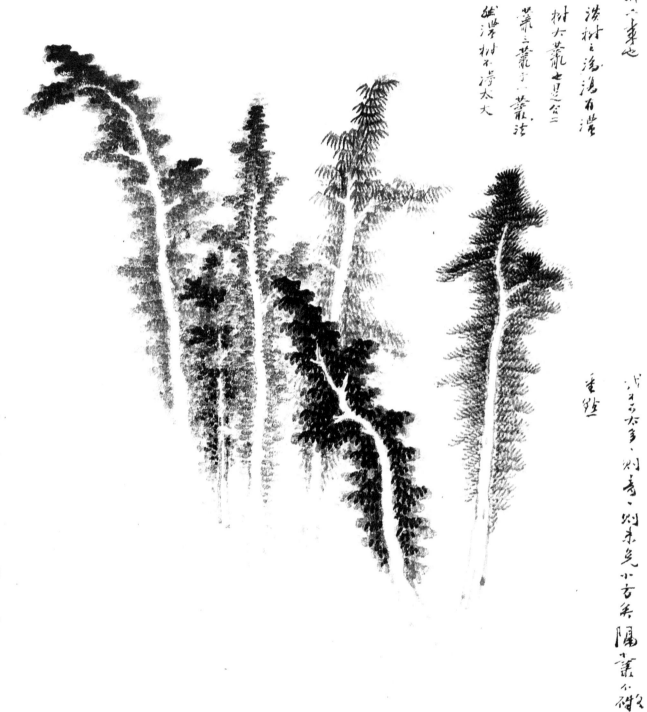

墨（气）中见笔法，（则墨气）始灵。笔法中有墨气，则笔法始活。笔墨非二事也。

淡树之后复有浓树，大丛也是合二丛三丛于一丛法。然浓树不得太大。

叶式惟有三（种）。俯、仰、平。梅花道人点空白勾叶皆算平式。增长改阔，加大均小，可变十数种叶式。不可太多，多则奇，奇则未免小方矣。隔丛不碍重点。

望之蓊蔚而其中实叶叶分明者，燥湿得宜也。点燥而染湿，湿不掩燥。点浓而染淡，（淡）以活浓。皴联络于点染之中者也。点自点而染自染。则显然两层矣。皴，干染也。

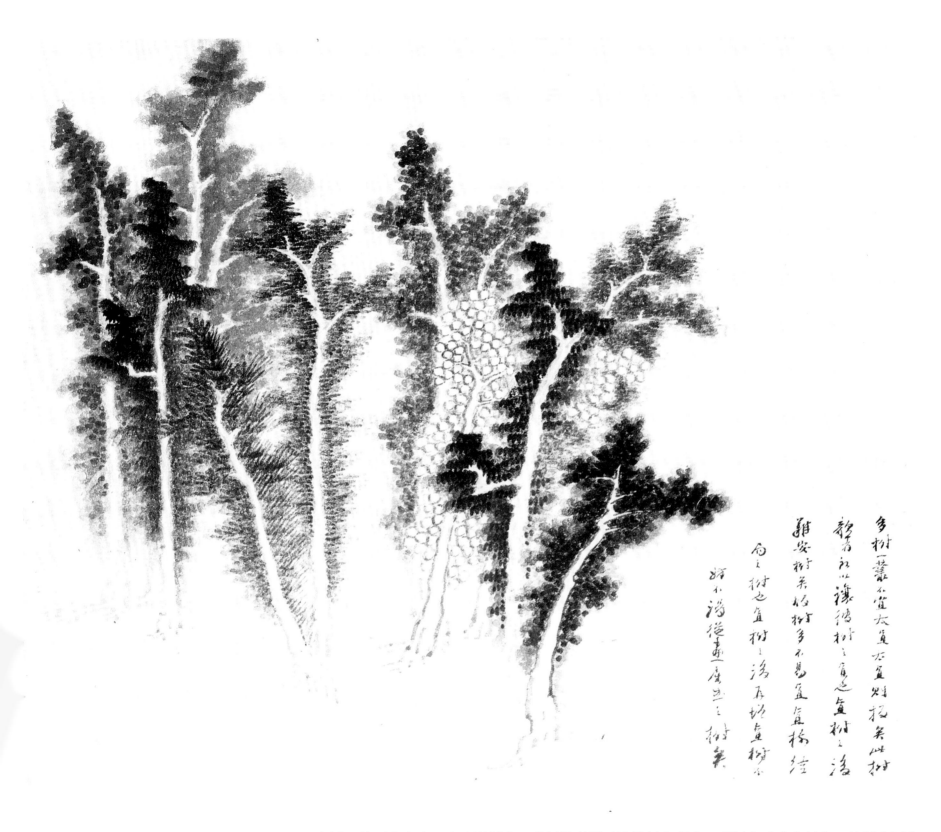

多树一丛不宜太直，太直则板矣。此树欹者所以让彼树之直也。直树之后难安树矣。故树多不宜直，直树结局之树也。直树之后再增直树不妨，不得从画屈曲之树矣。

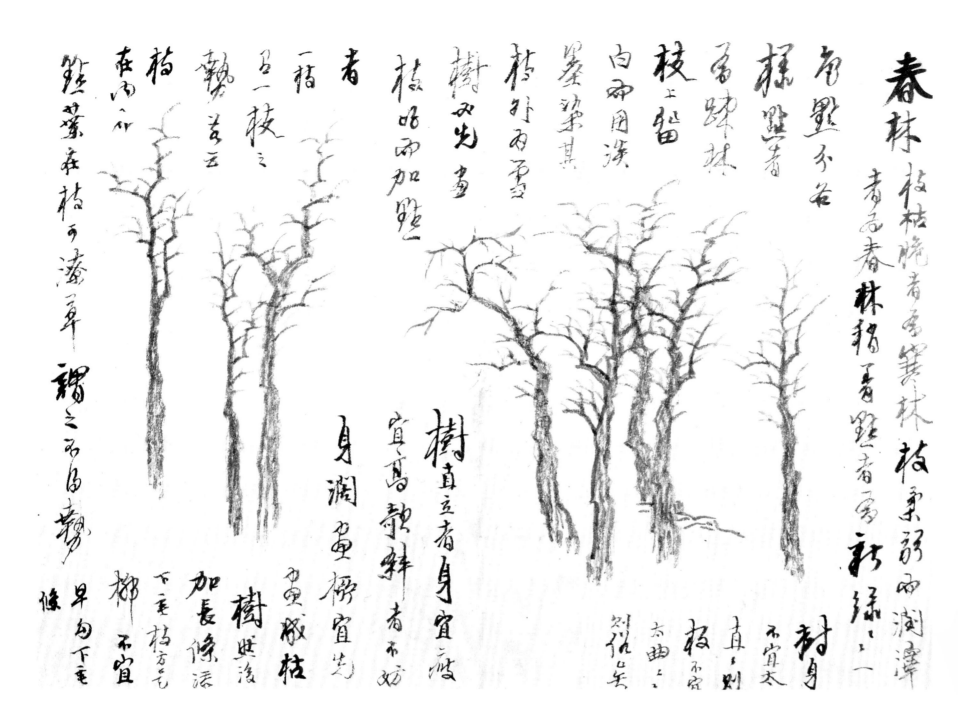

春林

春林。枝枯脆者为寒林。枝柔弱而润泽者为春林。稍着点者为新绿，新绿一色点。分各样点者为疏林。枝上留白而用淡墨染其枝外为雪树。必先画枝，好而加点者，一枝有一枝之势。若云枝在内，而点叶在枝可潦草，谓之不得势。

树身不宜太直，直则板。不宜太曲，太曲则俗矣。

树直立者身宜瘦宜高。欹斜者不妨身阔。画柳宜先画成枯树，然后加长条，添下垂枝，方是柳。不宜早勾下垂条。

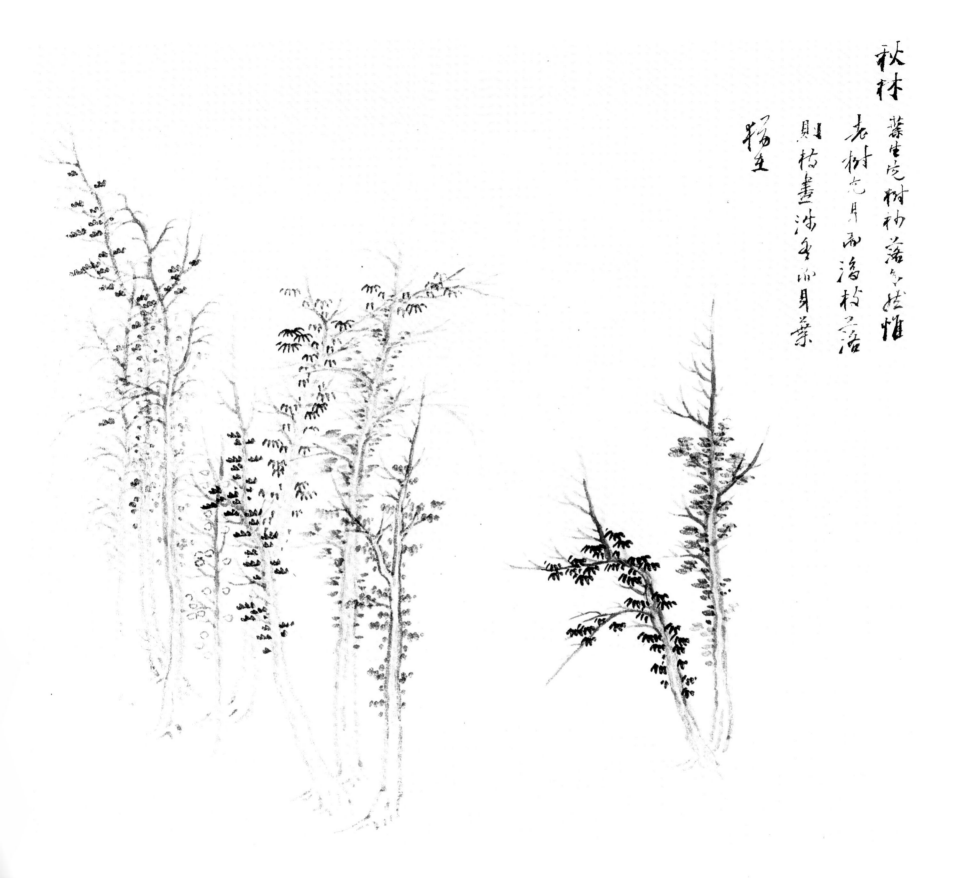

秋林 葉生亦樹杪落亦然惟
老樹先身而後枝落
則枝盡涉冬而身葉

楊生

秋林，叶生，先树杪，落亦然。惟老树先身而后枝，落则枝尽涉冬而身叶犹在。

丛树图例

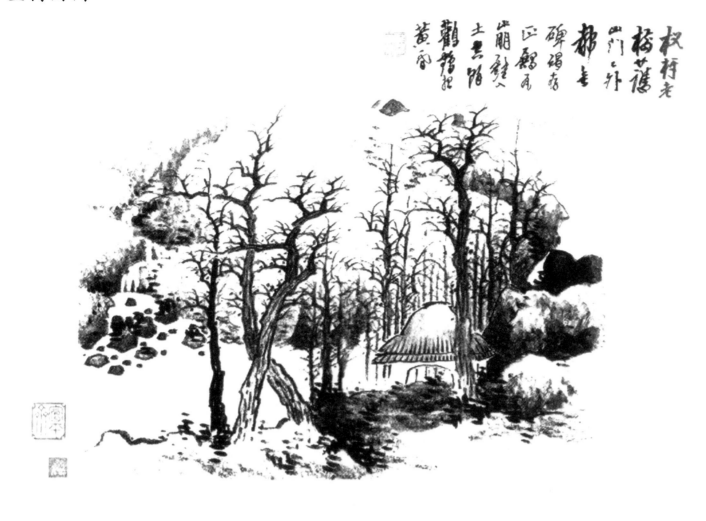

山水册页

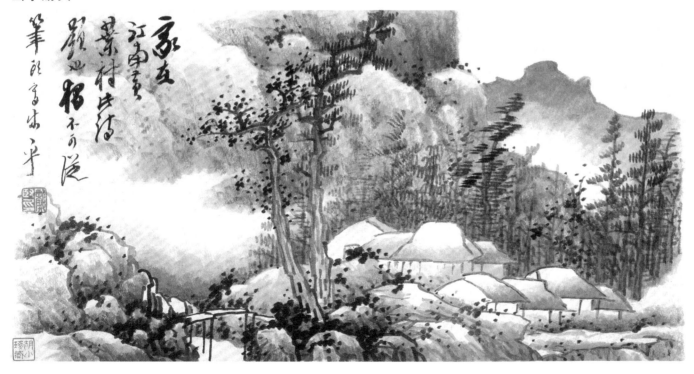

山水册页

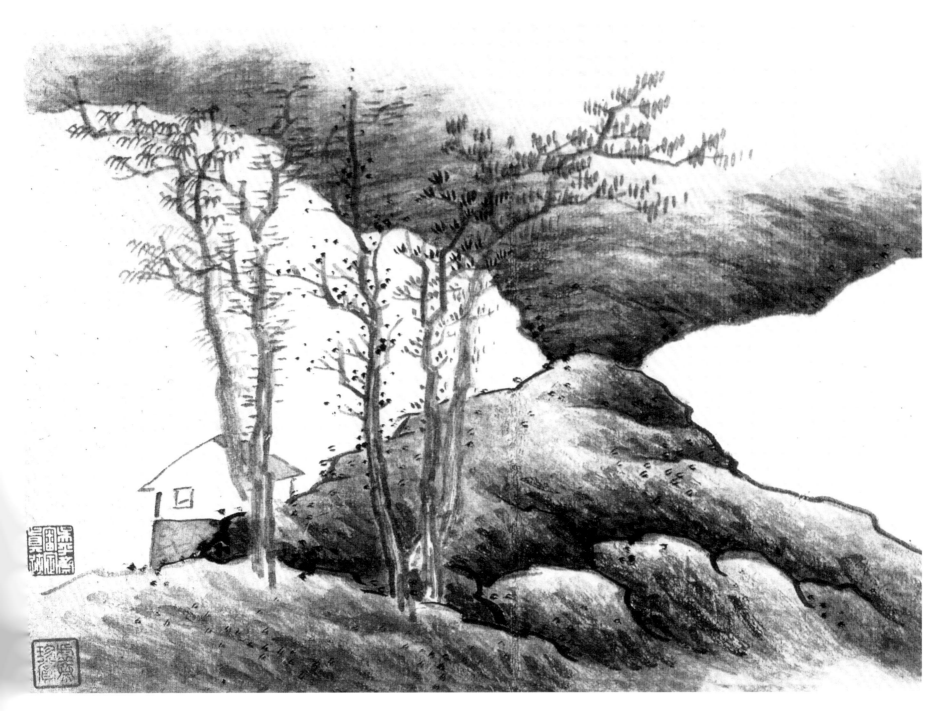

山水册页

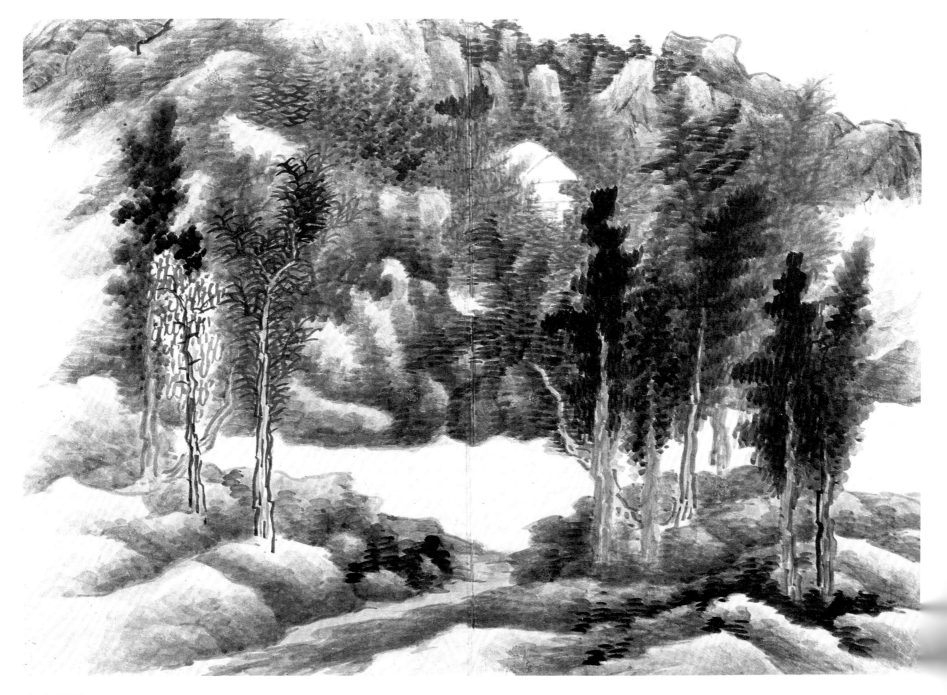

山水册页

石 法

山石画法

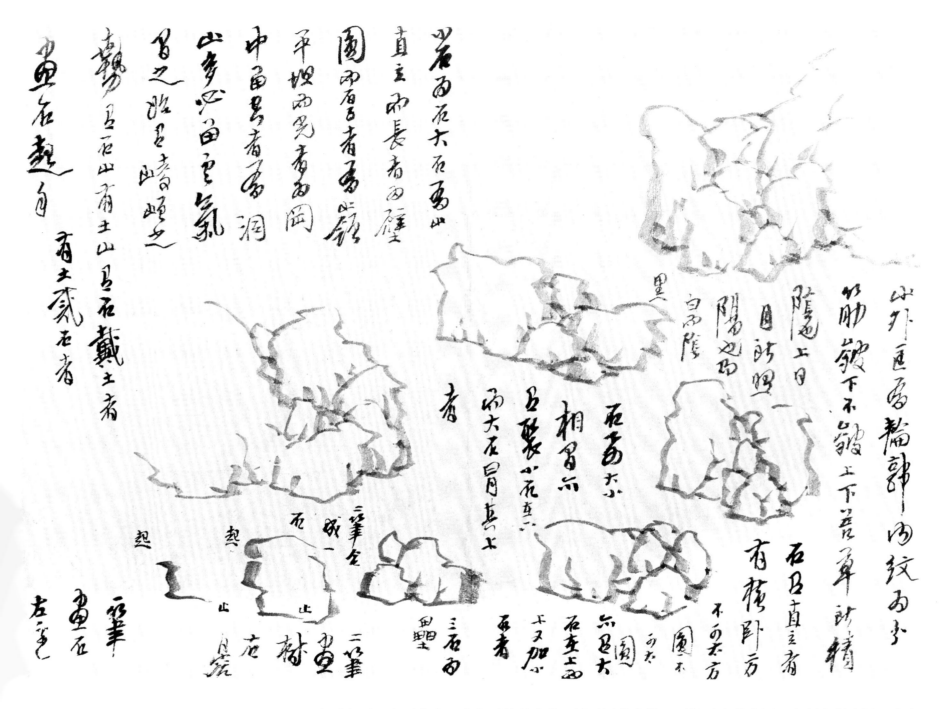

小石为石，大石为山。直立而长者为壁，圆而厚者为岭。平坦而光者为冈，中留空者为洞，山多必留云气间之，始有岐增之势。有石山有土山，有石戴土者，有土戴石者。

画石起手，一笔画石左边。二笔画树（石）右边。二笔合成一石。三石为垒。

石有直立者，有横卧，方不可太方，圆不可太圆。

石要大小相间。亦有聚小石在下，而大石冒其上者。亦有大石在上，而上又加小石者。

山外匡（框）为轮郭（廓），内纹为分筋。皴下不皴上，下苔草所积阴也，上日月所照阳也。阳白而阴黑。

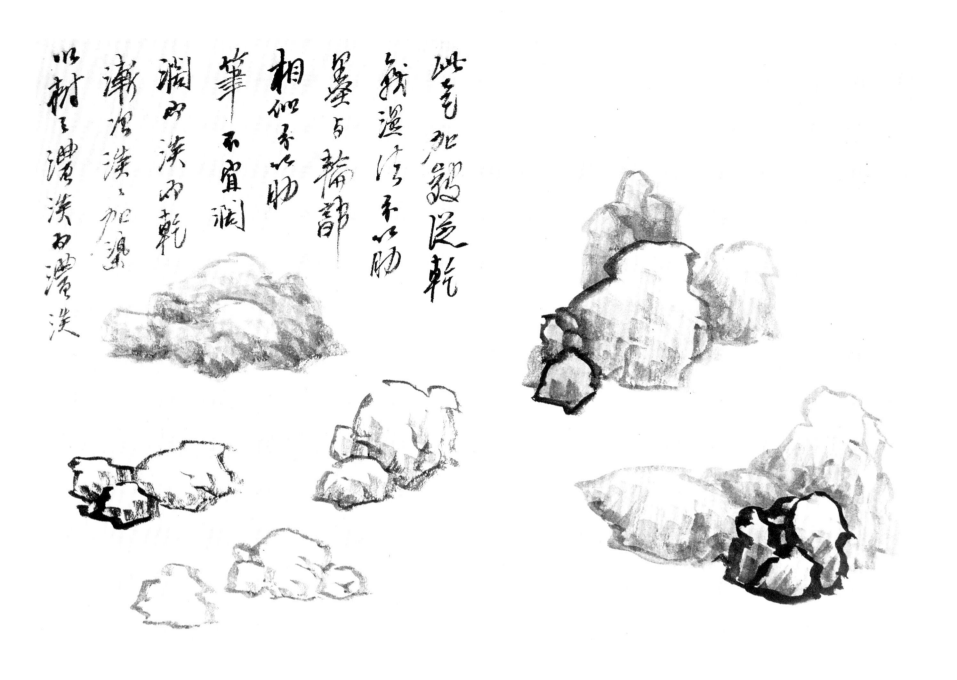

以笔化轮廓泥干
皴染清秀不肥
墨互轮廓
相似不似物
笔不宜阔
渊而淡而乾
漸焙淡々加染
以树之濃淡而濃淡

此是加皴从干就湿法。分筋墨不与轮廓相似，分筋笔不宜阔，阔而淡而干，渐次淡淡加染，以枞之浓淡而浓淡。

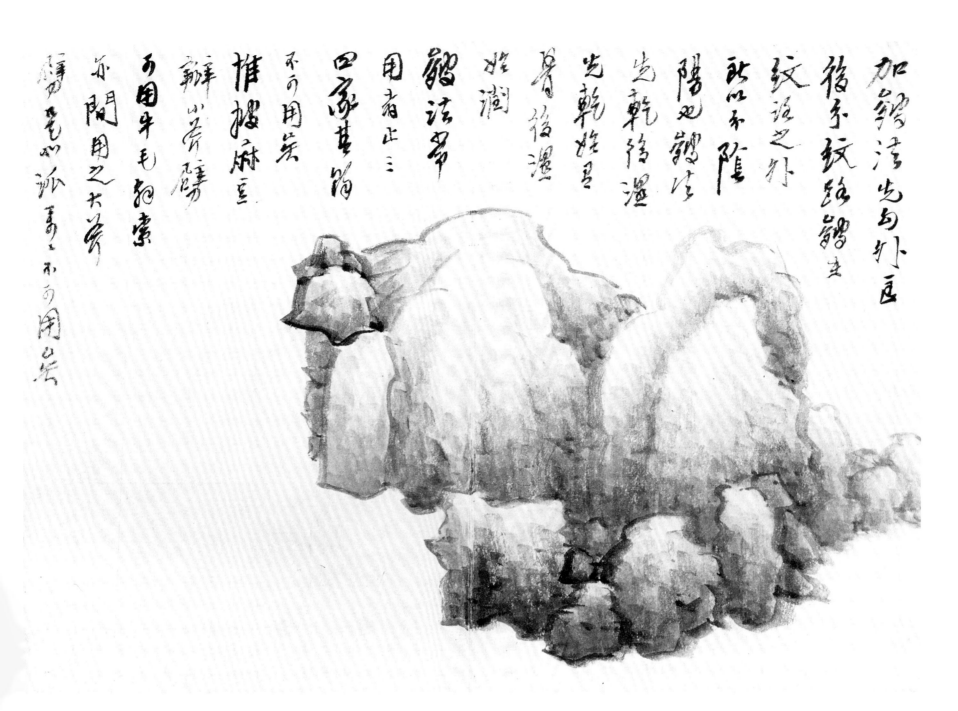

加皴法，先勾外匡（框），后分纹路，皴在纹路之外，所以分阴阳也。皴法先干后湿，先干始有骨，后湿始润。皴法常用者止三四家，其余不可用矣。惟披麻、豆瓣、小斧劈可用，牛毛、解索亦间用之，大斧劈是北派，万万不可用矣。

山石图例

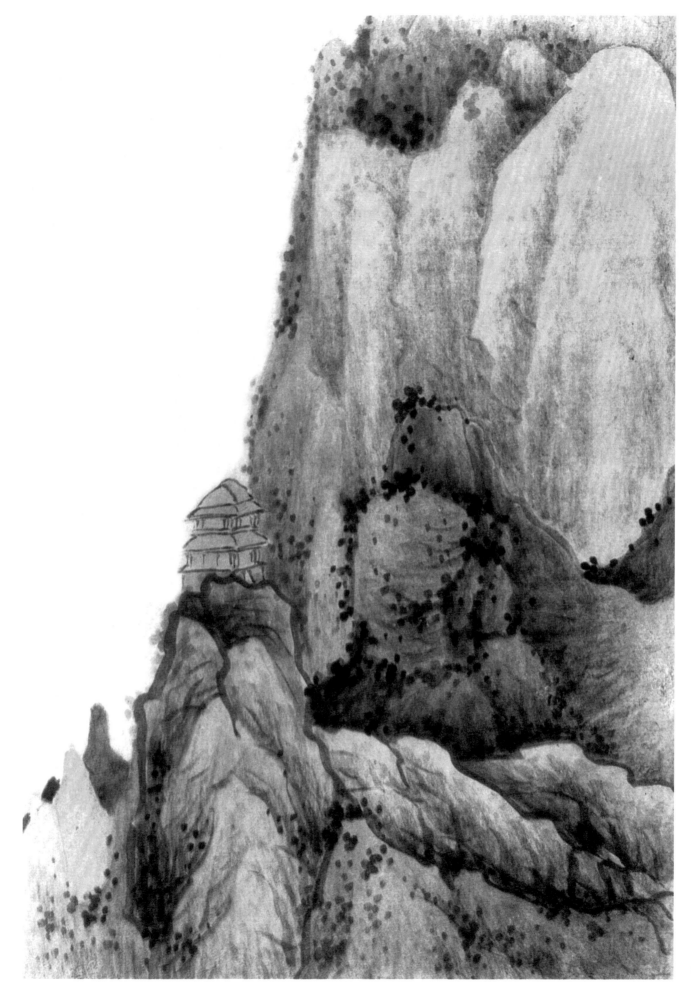

山水册页

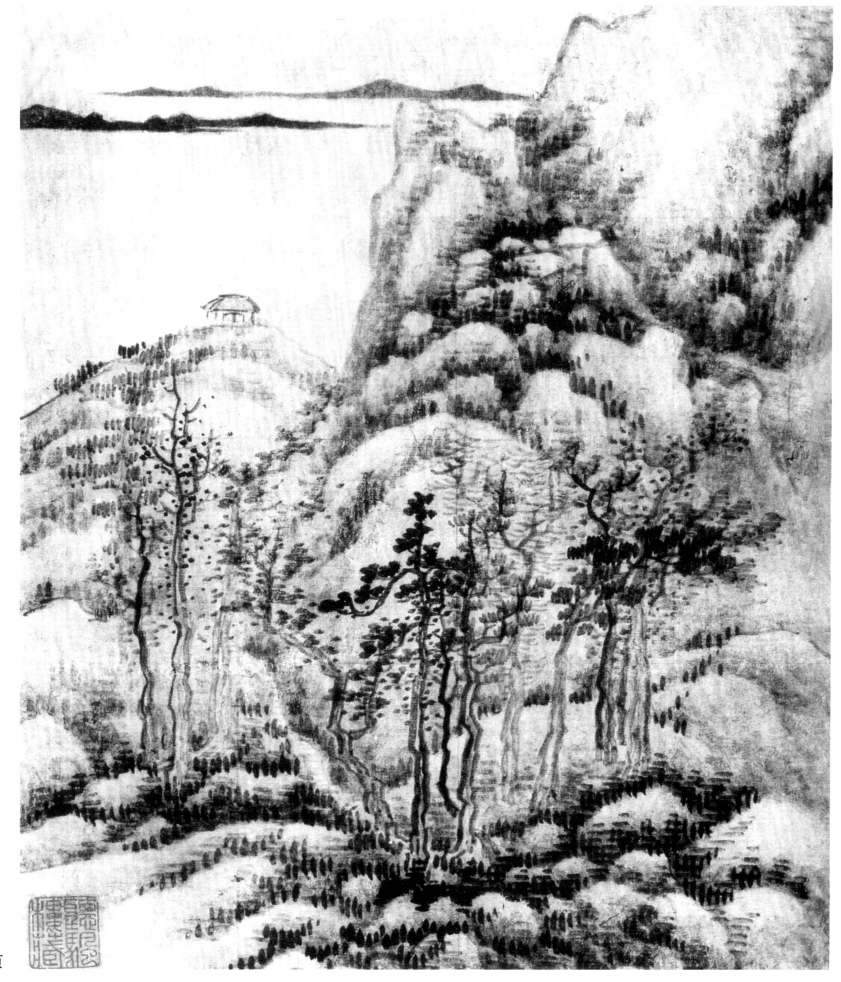

山水册页

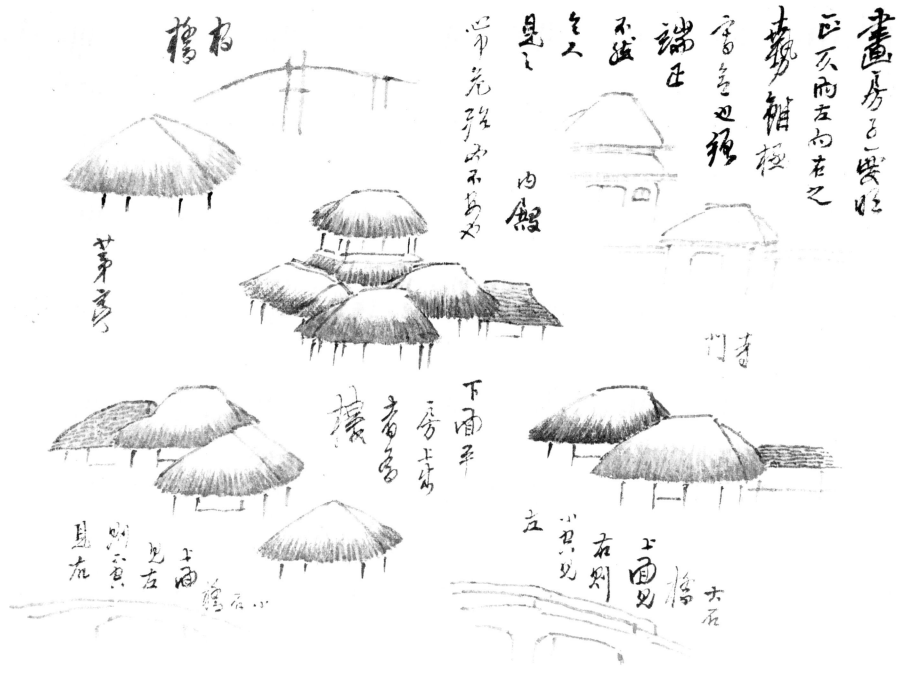

房屋、桥

画房子，要明正仄向左向右之势，虽极写意，也须端正。不然令人见之心中危殆而不安也。

下面平房，上出者为楼。

上面见右，则下空见左。上面见左，则下空见右。

屋有正有旁，正为堂，旁为舍，不得倒置，画屋要以设身处其地，令人见之皆可入。

画屋固不宜板，然宜端正，若欹斜，使之望之不安，看者不安，则画亦不静。

房屋中门户若眉，堂奥如目，眉宜修，故墙宜委曲环抱，目不宜过露。故内屋宜敛气含虚（屋宇亦为全幅之眉目，下笔要准、稳，笔笔力求写意。）

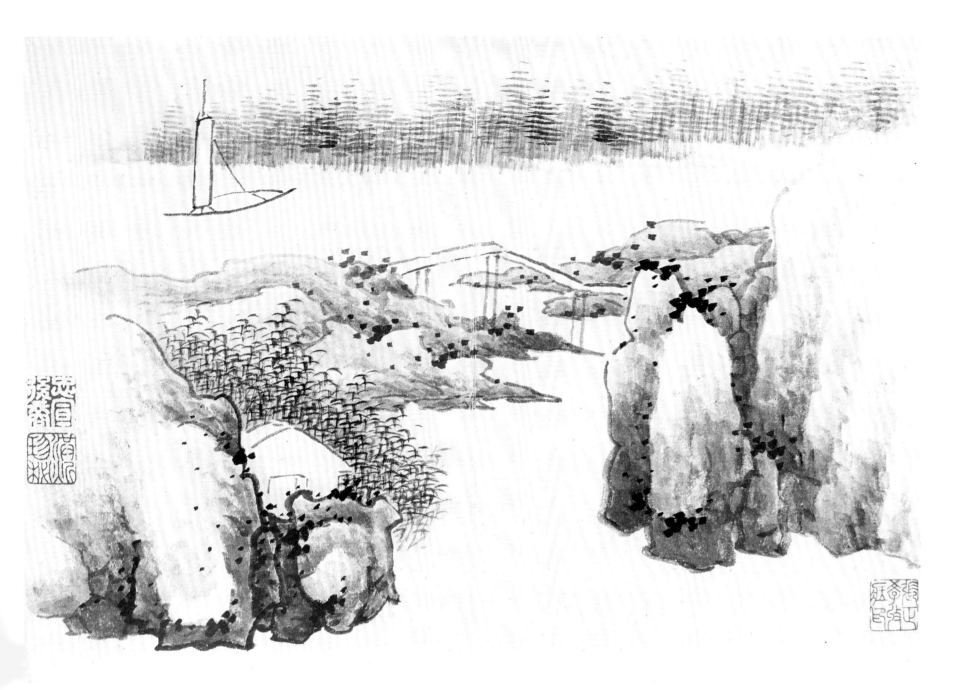

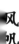
风帆

山水中之帆船，乃点睛之笔，虽体小笔简，亦不可轻视。（画眼，笔笔要力到）

凡画风帆，或其下有水草芦苇杨柳之属，皆宜顺风。若帆向东，而草头树梢皆向西，谓之背戾，此画之大忌。（要合常理）

三船同行，一船独，二船稍近，不可均等。（布局）

大船著桅宜在中，小船着杆在前半，见有著于船头者，非是也。

篷索远则不见，然不画出又无势，只得画一根。

远不见人手持之处，其人隐于梢篷内，即不见也，远帆宜短，又是一法。

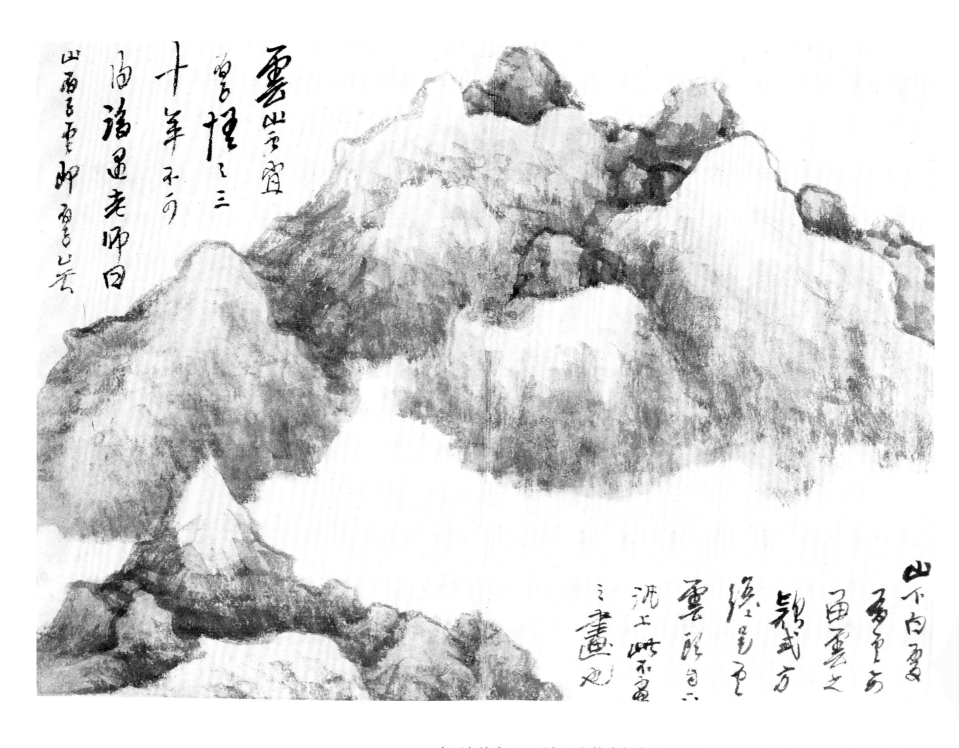

云法

山下白处为云，要留云之款式方才是云。云头自下汛（泛）上，此不画之画也。

云山，云宜厚。悟之三十年不可得，后遇老师曰：山厚云即厚矣。

点景图例

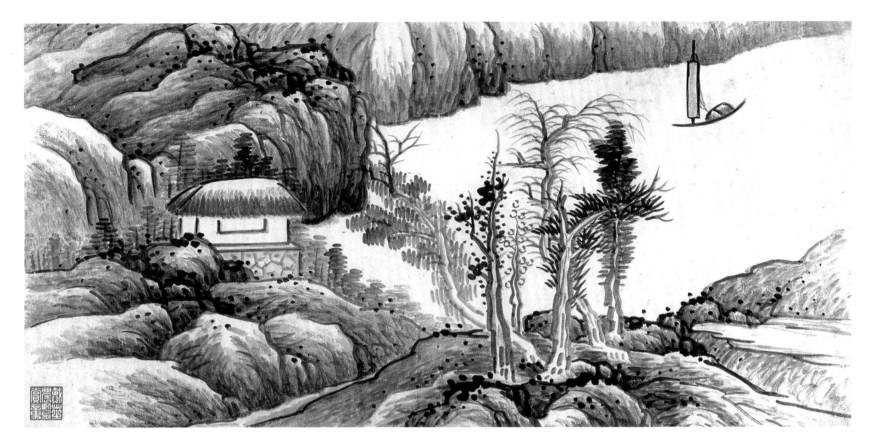

山水册页

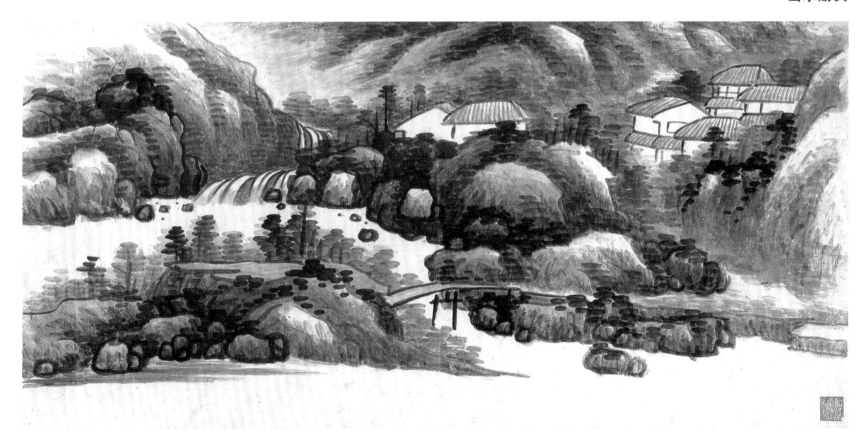

山水册页

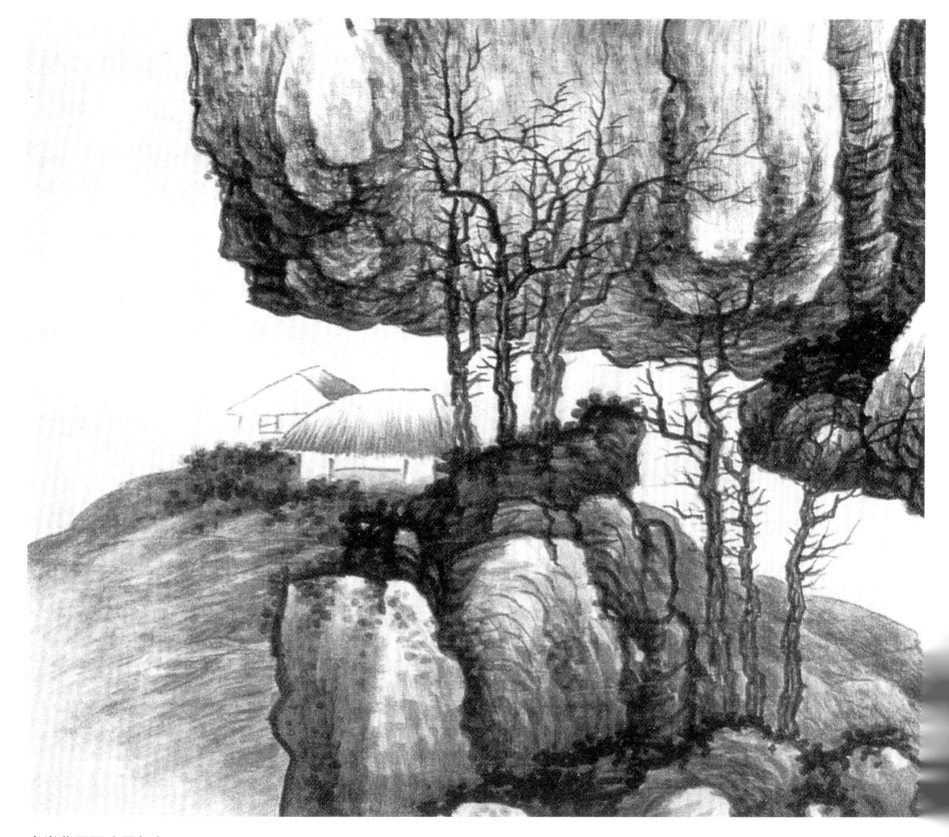

高岗茅屋图（局部）

构图法

三远法

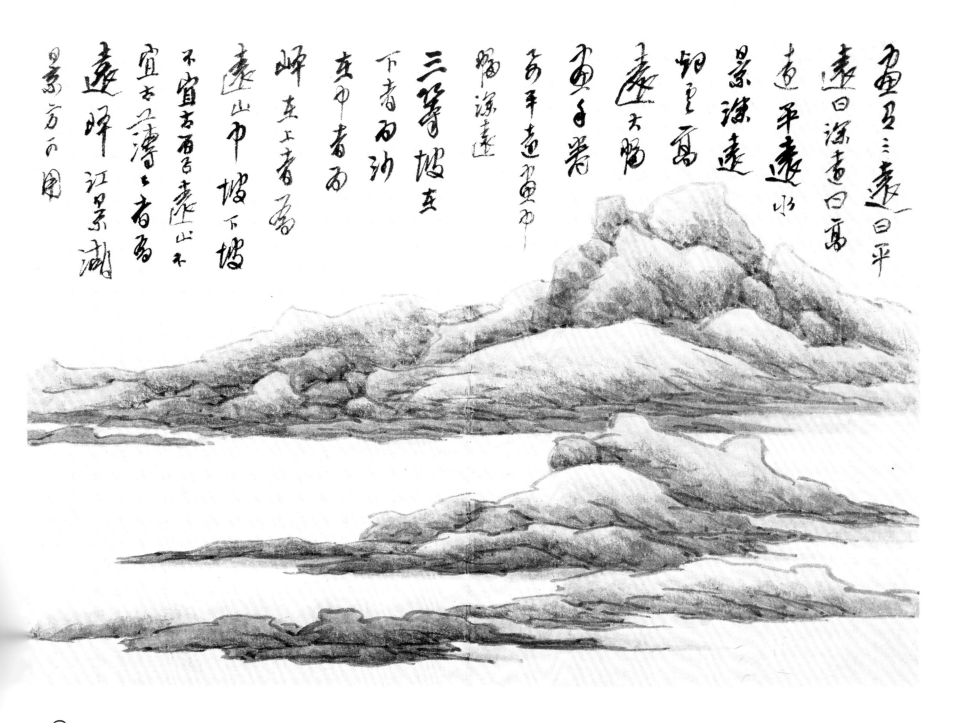

（高远、平远、深远）

三远法

画有三远，曰平远、曰深远、曰高远。平远水景，深远烟云，高远大幅。画手卷要平远，画中幅深远。

三等坡，在下者为沙，在中者为岸，在上者为远山。中坡下坡不宜太厚，远山不宜太薄，薄者有远岸江景湖景方可用。

构图法图例

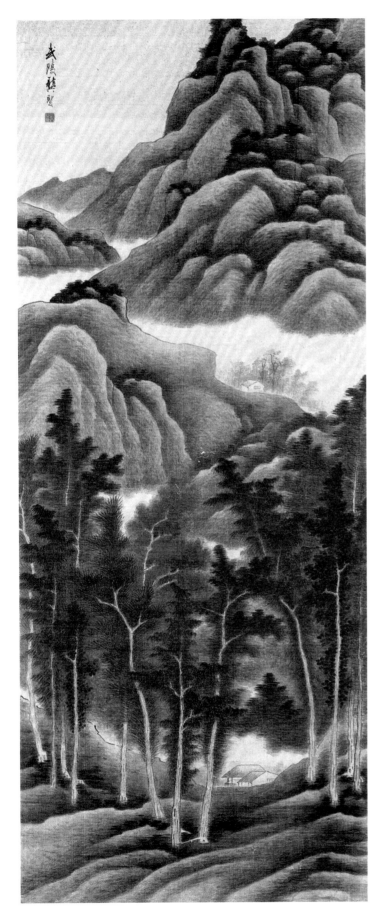

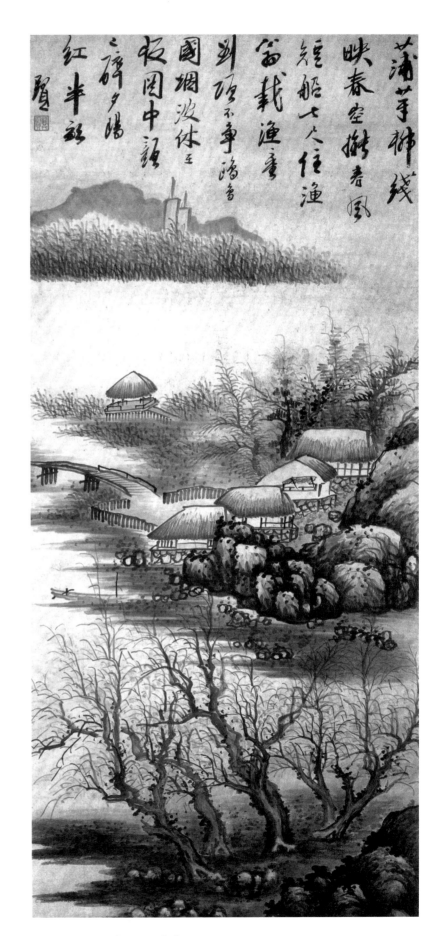

山水轴（高远法）　　　　　　　　　　　　　渔村夕照图（平远法）

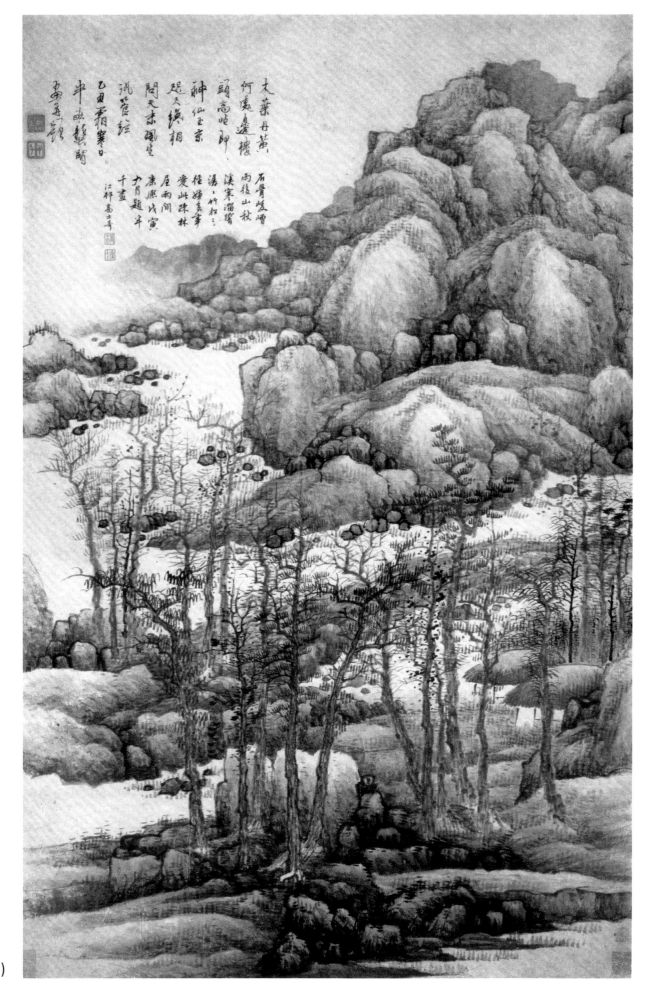

木叶丹黄图轴（深远法）

三 尺牍与题画诗

尺牍

辞屈翁山乞画书

足下素无知画之明，仆不欲足下有知画之明。倘足下有知画之明而重余诗，安知非重余画而并重余诗也。惟足下素无知画之明而重余诗，此真知余诗也。仆且不欲以余画而涸余诗，肯又以此涸足下哉。倘足下必欲余画，仆知足下辞家二十年，出游五万里，一至九边，再登五岳，生身南海，问渡江汉，凡世间之疋泉片石、古冢道碑，无不考之以图，纵横之于心目。仆将乞画于足下，足下反欲涸余之馀沈耶。此仆之所以宁负罪戾，而不敢奉教也。

与张侍御

昨晤足下，问读何书，曰："正恨无醒快之书。"曰："何不读十三经二十一史。"曰："一览长篇，便欲睡去。"此语出之他人则可，奈何学古之士，而亦狃此近今浅陋之习乎？足下所谓"醒快之书"何等也，得无丛谈、秘笈、稗雅、危言之类欤？此皆迂疏、怪诞、荒淫、倦怠之人，悔失学于初年，寄无聊于末路者所为，曾何益于身心？夫六经诸史，天下极醒快之书也，倘足下与仆数晨夕，仆将与足下商订千古，目不暇给，肯使足下靡岁月，于无益之篇章乎？倘足下不以余言为谬，当流连三代，究及天人。吾知足下他日再遇唐以后书，土苴弃之矣。足下与仆非泛交，故不觉其言之尽。

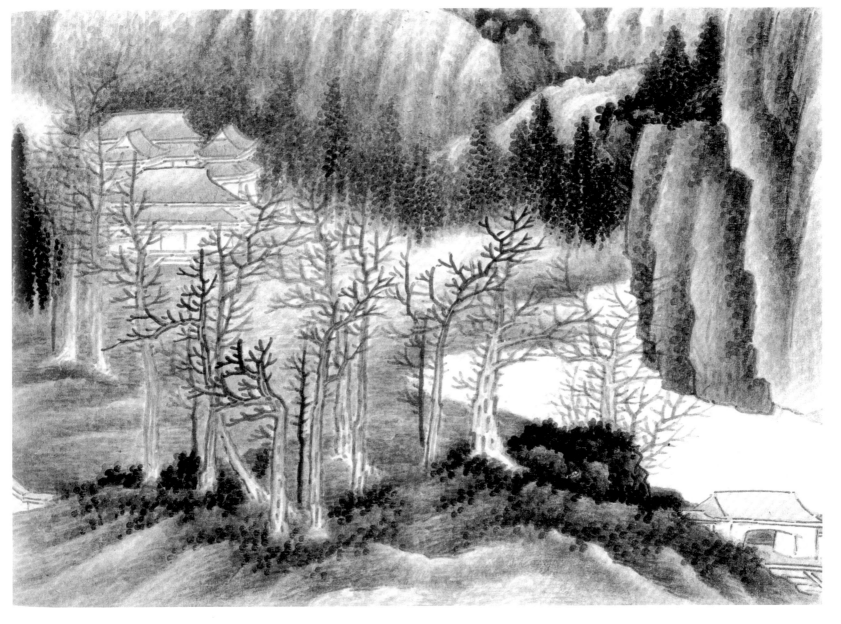

山水册页

与胡元润书

画十年后，无结滞之迹矣，二十年后，无浑沦之名矣。无结滞之迹者，人知之也。无浑沦之名者，其说不亦反乎？而画家亦有以模糊而谓之浑沦者，非浑沦也。惟笔墨俱妙，而无笔法墨气之分，此真浑沦矣。足下兄弟世其家学，沉酣梦寐于拈毫顽石间者四十年，吾竟不能窥所至。夫未离阃阈而谈五岳之奇，虽称亦谤也。余何敢。

又与胡元润书

作画不解笔墨，徒事染刻形似，正如拈丝作绣，五彩烂然．终是儿女裙膝间物耳。足下笔墨各有别趣，在蹊径之外，油然自得，盖能超凡脱俗者，恐未免下士之笑也！

与恽香山书

绘事家多为笔墨使，道生是使笔暴者，所谓其愚不可及也。

与王翚书

自春初入夏至秋，略得好梦。日来朝闻鹊语，夜拜灯花，不识主何吉兆？倾磴仙使来，手持先生贻赠半亩画幅，展之惊魂动魄，不觉五体投地矣！复何言说，可尽谢忱耶！

又与王翚书

自公韩为弟说，先生墨妙不独为吴门第一，竟为天下第一。今弟神魂飞越，正拟拿一舟来访，忽闻道驾且至，喜可知矣！所恨荒居稍远，不能日侍左右。顷又闻子欲解缆，使弟恍惚，不知所从，无计可留，奈何奈何！差人至，接得至宝，满弟顾矣。但拙作不敢附去，未形秽，幸一笑而掷之。拙诗并诸君子亦附上。半隐，季先行矣，属并致意，小册纸一幅，权书前作一首，日遇有人来城南，再作。

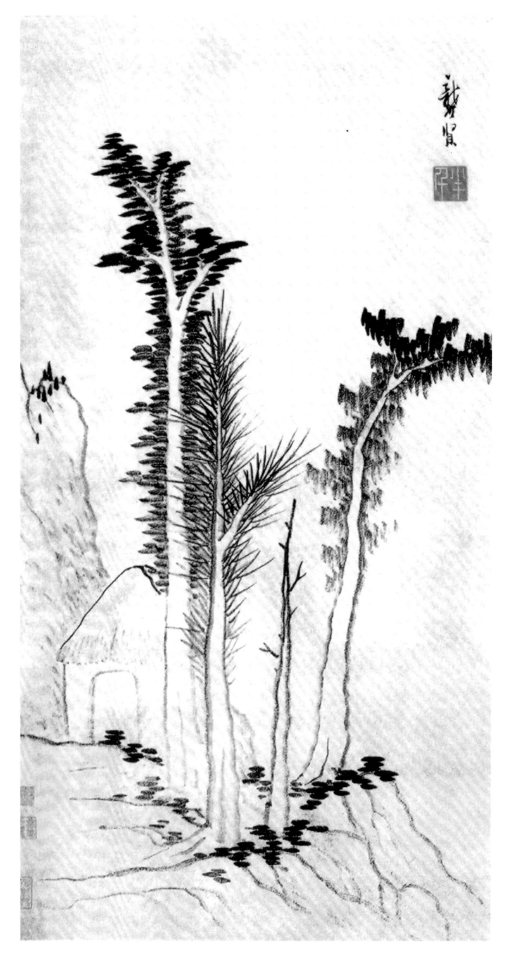

岩际兰竹图

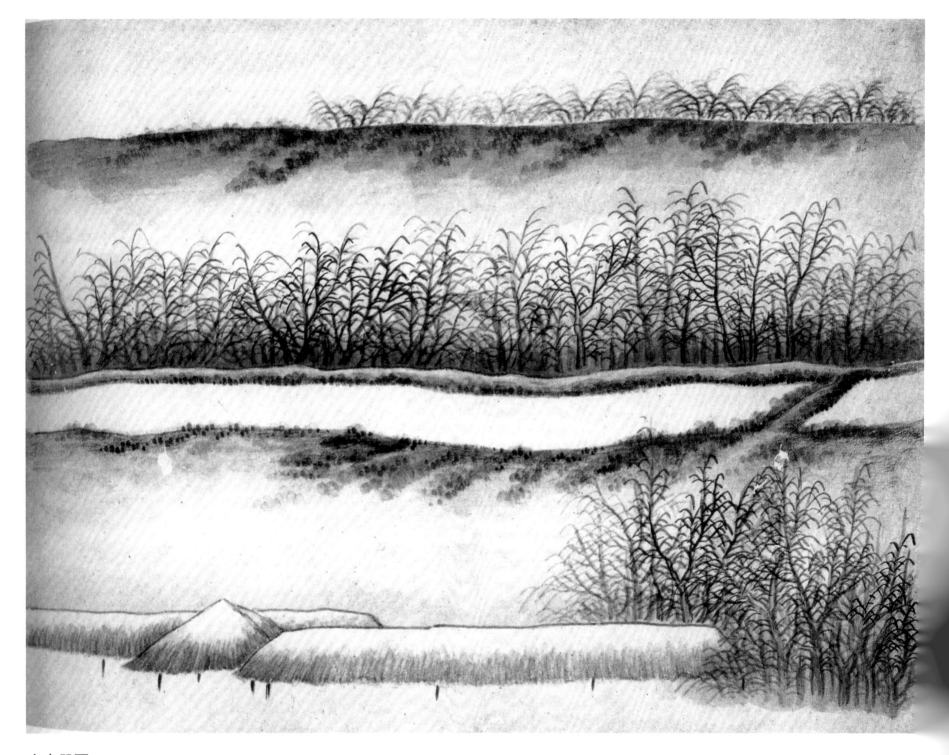

山水册页

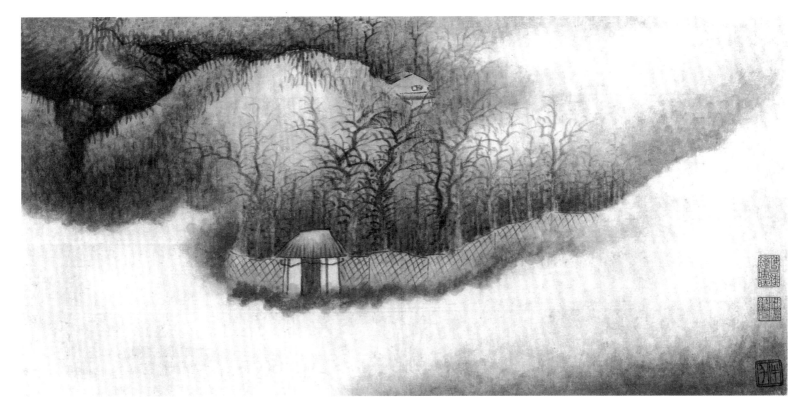

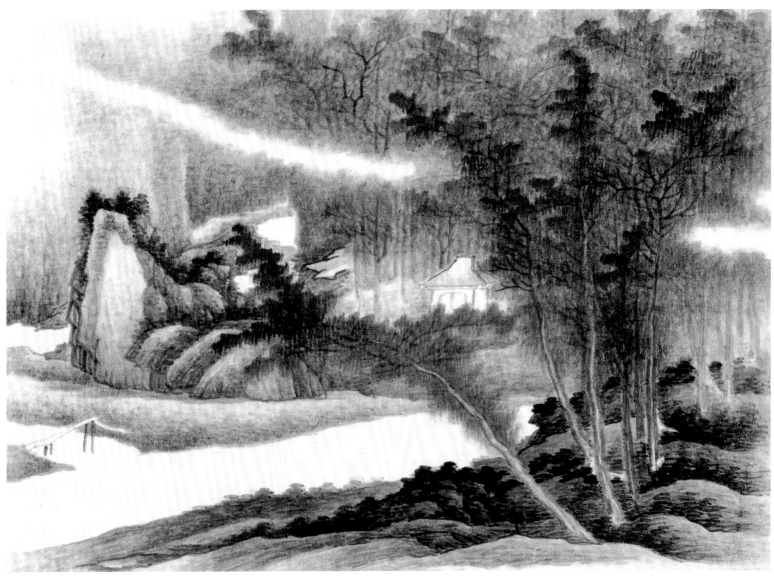

山水册页

题画诗

题画

树屏亭古，天低水平，
凫鹥版籍，风月途程。

题画寄山中故友徐师岳

开眼青天穷，周身翠壁寒。
仙人家咫尺，书卷借来看。

题画"开户尽封翠"

开户尽封翠，过山仍有溪。
市喧难到耳，傍午一声鸡。

题孙山人逸画

片石拔地起，居然卑王孙。
面面皆天成，神功焉可托。

题画"连岭郁嵯峨"

连岭郁嵯峨，云深石有波。
阴阳深树里，似听采樵歌。

题古树荒祠图

老树迷夕阳，烟波涨南浦。
古庙祠阿谁？诗人唐杜甫。

题画赠郑孝廉元志

树老风声孤岸静，水空天远半湖青。
山人不识有巢氏，十月诛茅自筑亭。

题画赠天都隐士潘衡

雨过惊泉走白龙，晨钟满地湿无踪，
道人但解结茅宇，不识黄山第几峰。

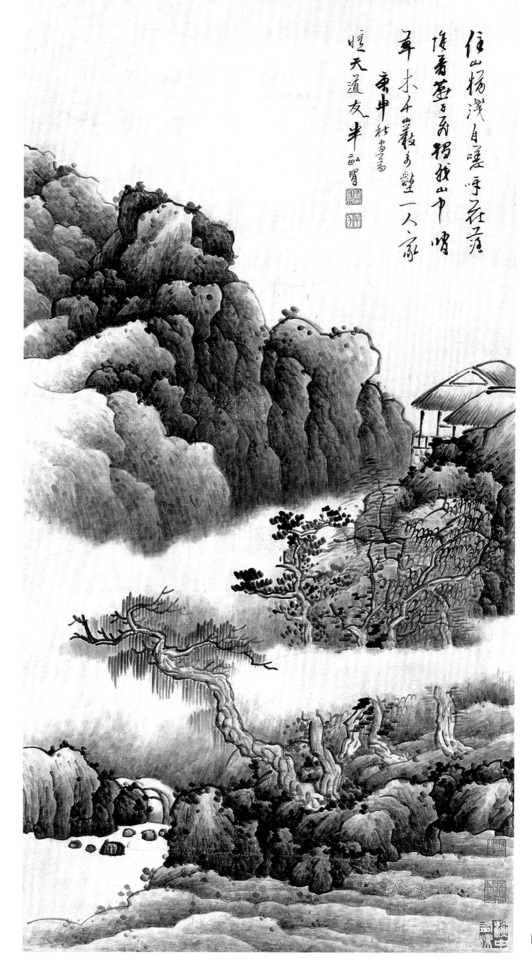

山水图

题画

岁歉多闻见，山中倍寂然。

可堪春又雪，莫禁夜忧天。

到户客无迹，经时爨少烟。

只愁梅花尽，饥鸟尚翩翩。

题画

山亭虚敞坐高台，面面奇峰拥不开。

春尽雪消泉可听，桥边应有道人来。

题云山结楼图

不比三山住，宁从五岳游。

尽多间水石，别有大春秋。

度险频修栈，凌空更结楼。

自怜飞酒盏，一啸碧天头。

山崖茆屋图

农牧渔樵何处家，黄茆屋子寄山崖。

等闲相返各泥醉，酒满瓶杯不用赊

题画赠吴孝廉山涛

小结黄茅溪水傍，道人只解读蒙庄。

不因疏懒实无事，烂醉门前扫夕阳。

白草荒荒山寂寂，齐梁灭尽涛声息。

何人饱饭拉枯藤，闲上江亭看石壁。

木叶丹黄图

木叶丹黄何处边，楼头高坐即神仙。

玉京咫尺才相问，天末风生讯管弦。

山水册十四

定有人家在深处，来支草阁息游踪。

中霄坐对一壶酒，月照寒潭饮白龙。

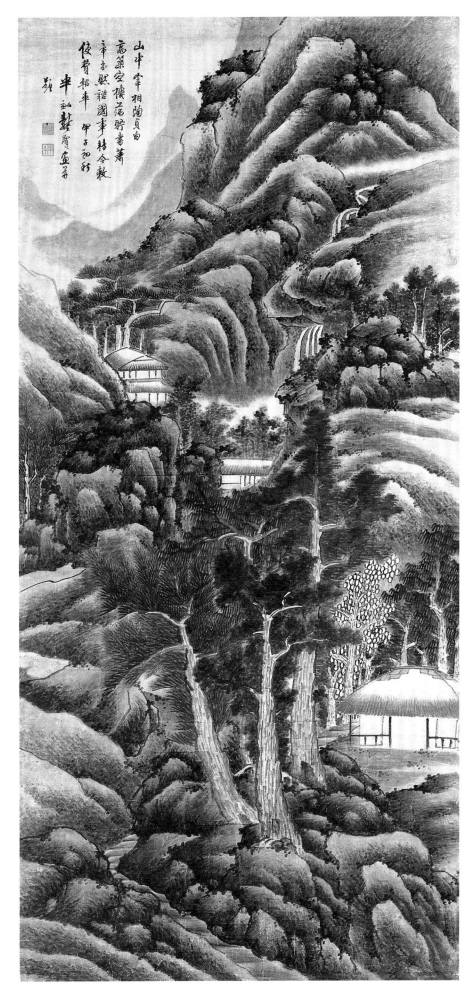

松林书屋图

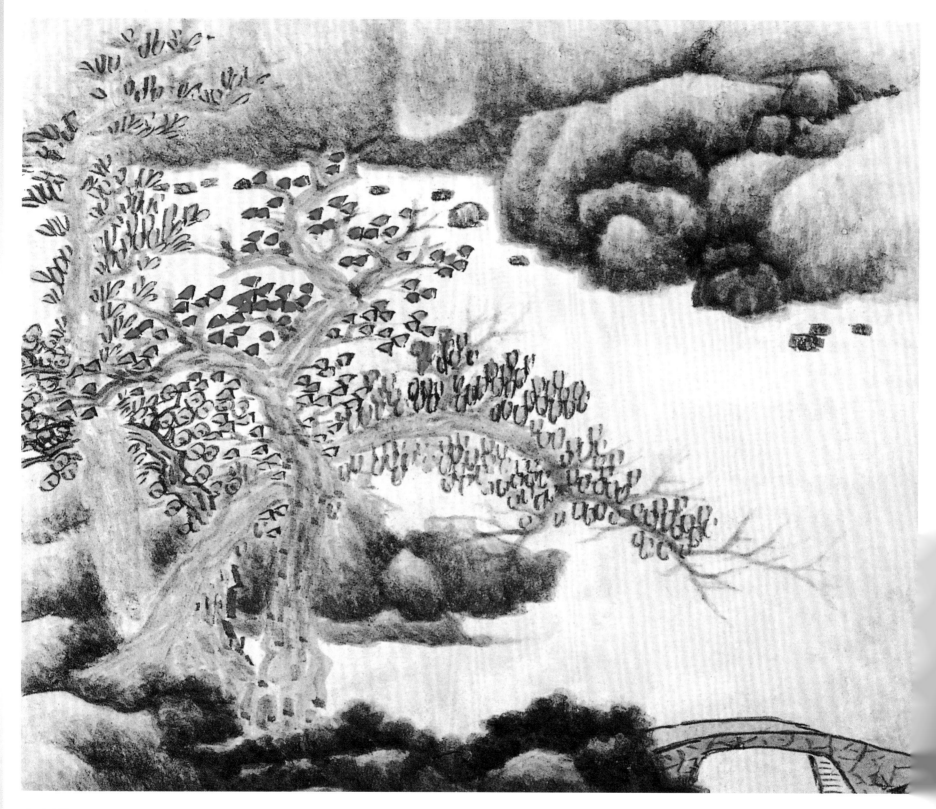

山水图

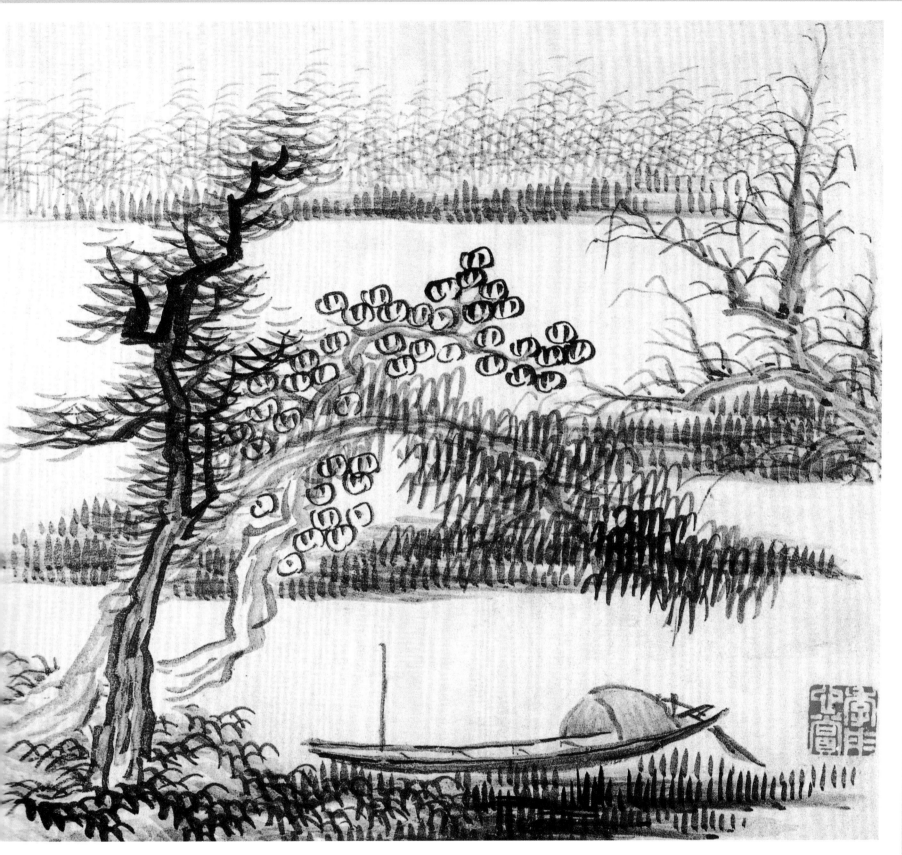

山水图

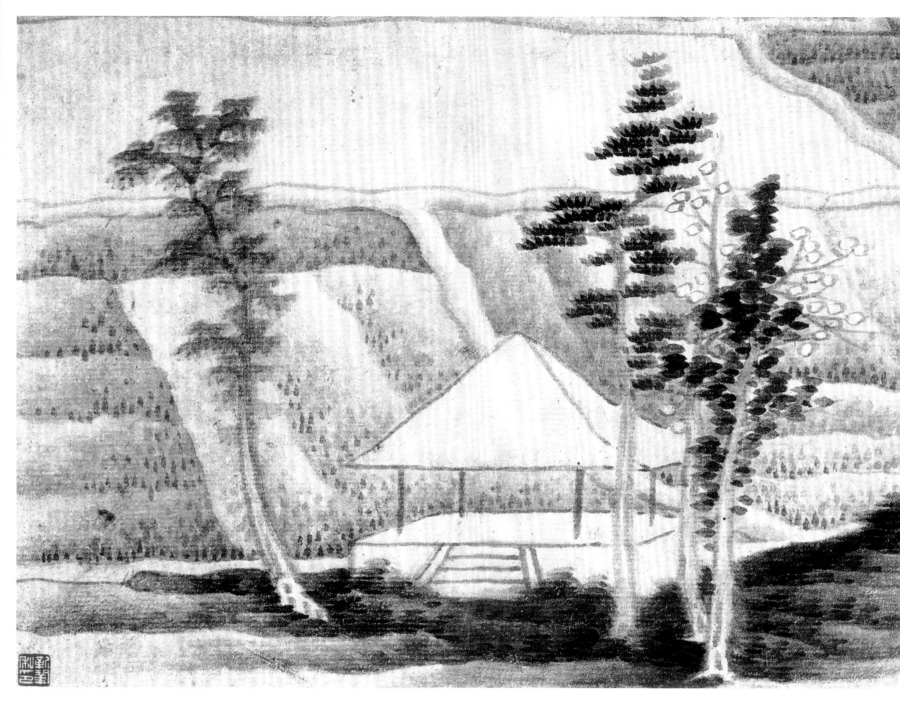

山水册页

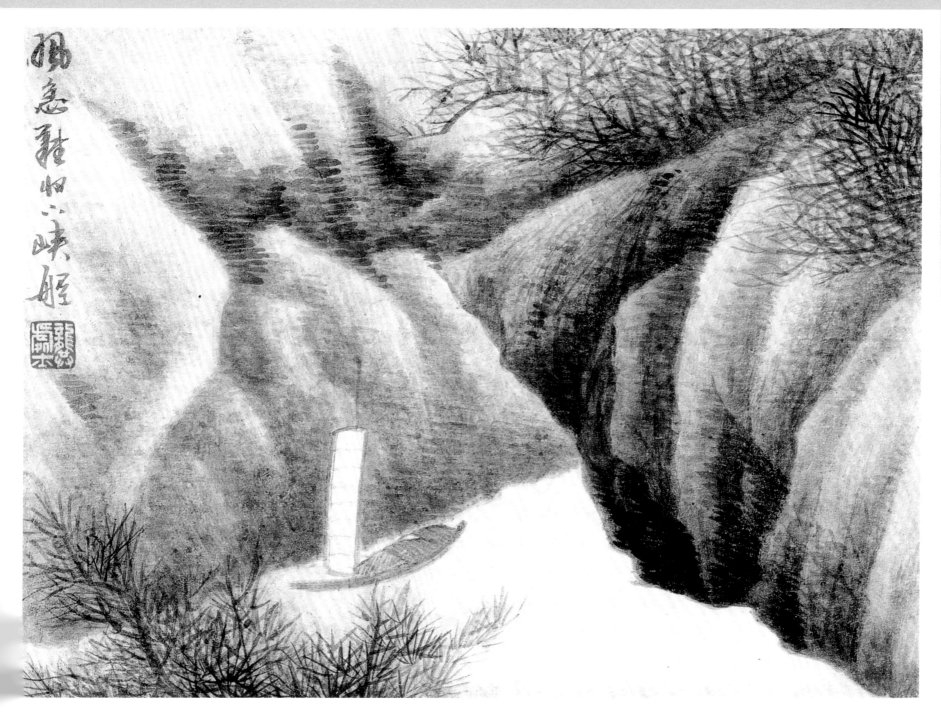

山水册页

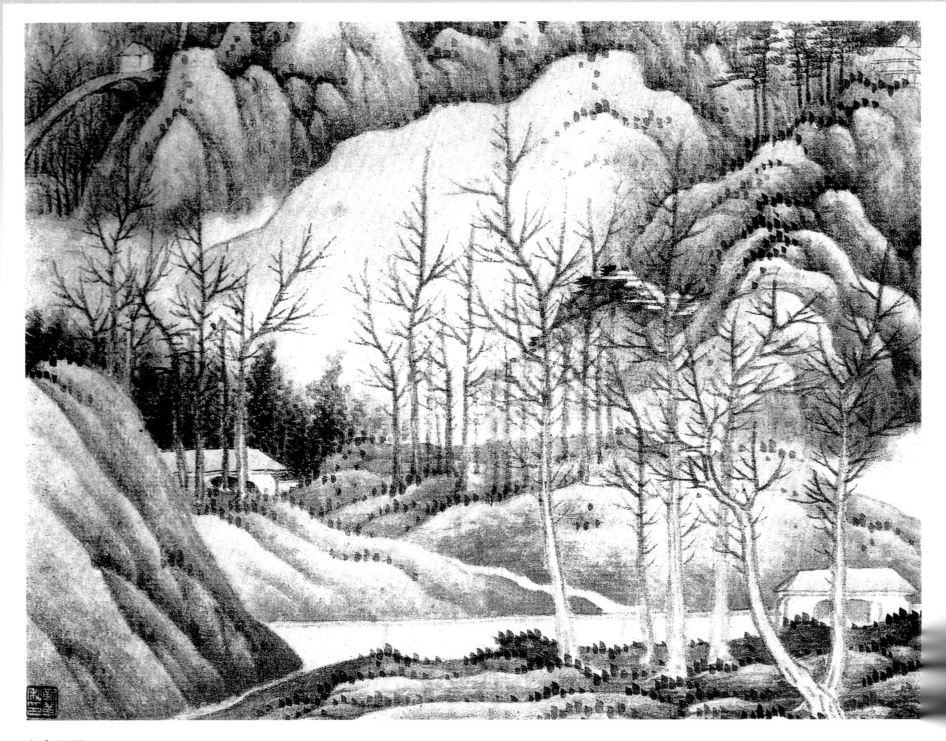

山水册页

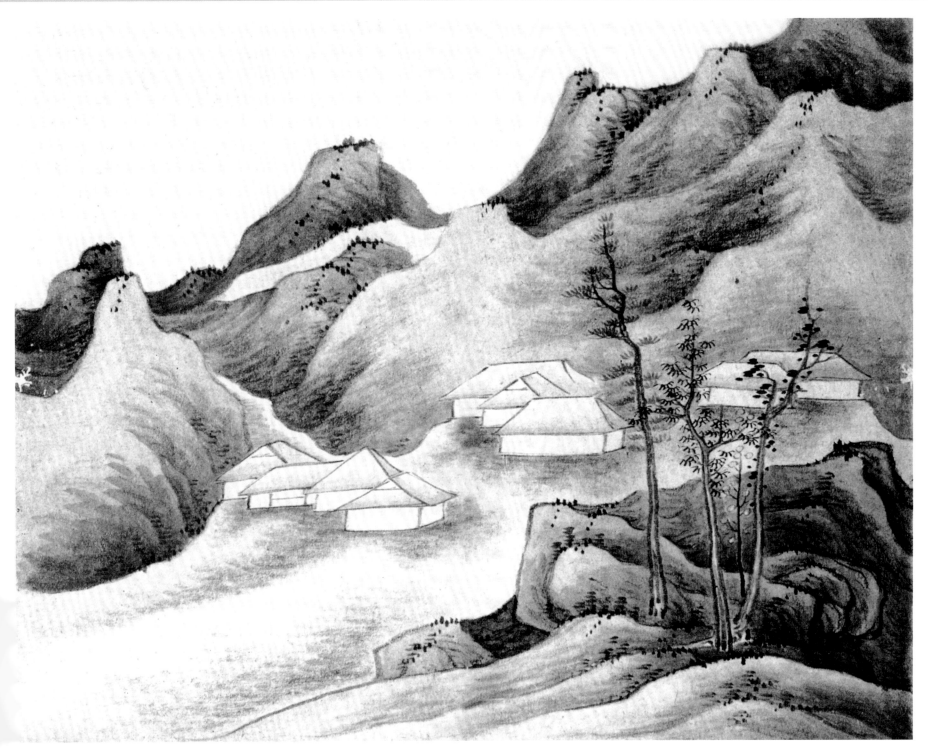

山水册页

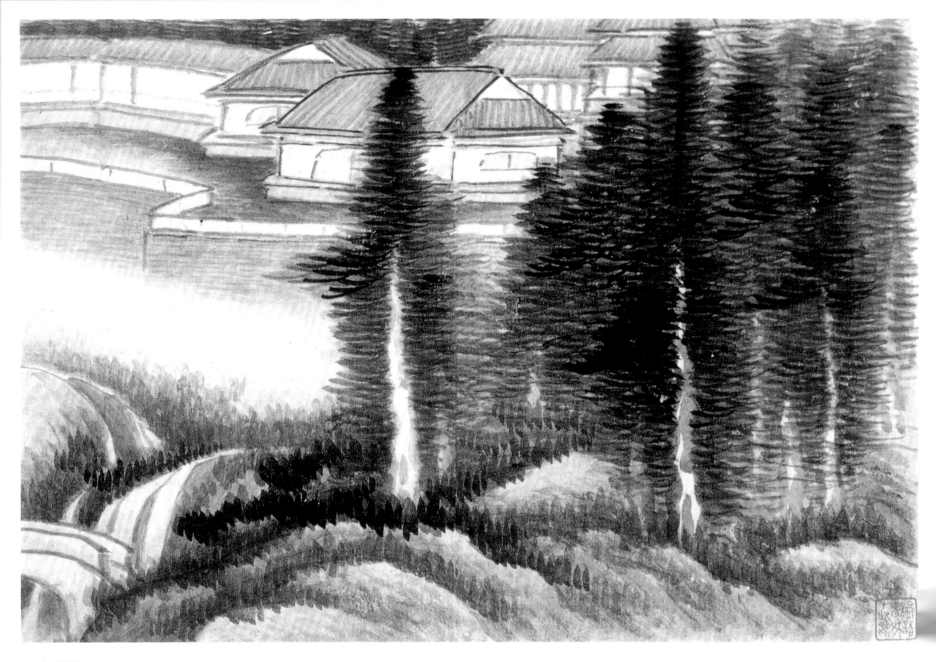

山水册页

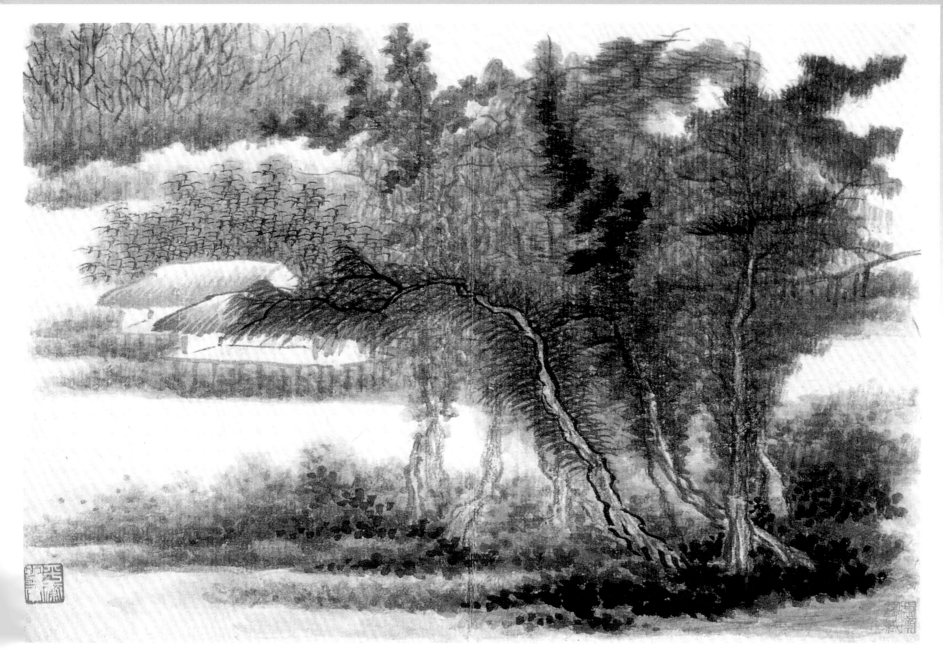

山水册页

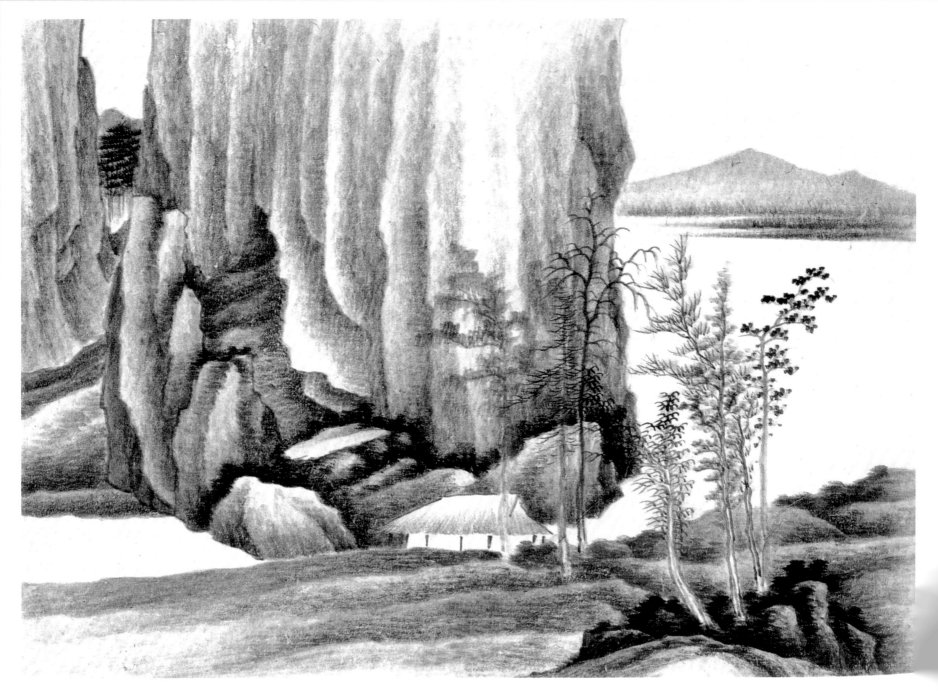

山水册页

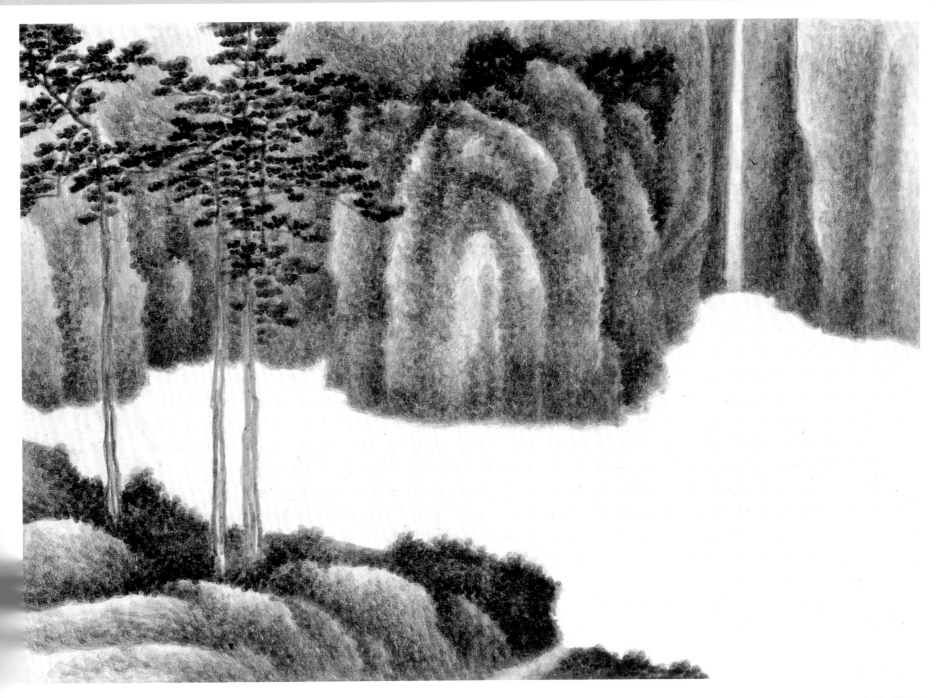

山水册页

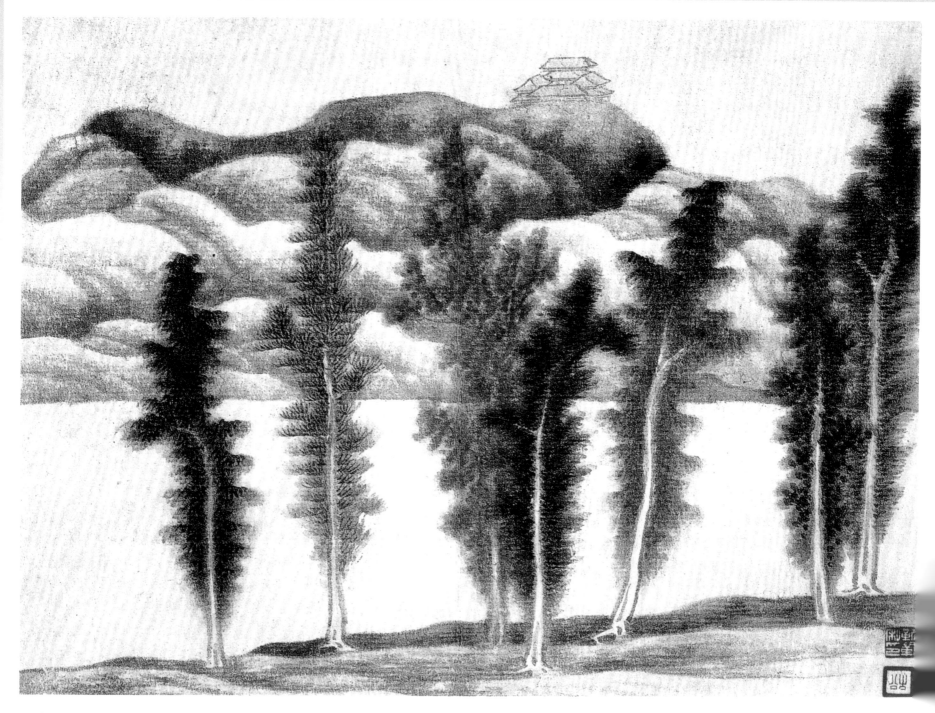

山水册页

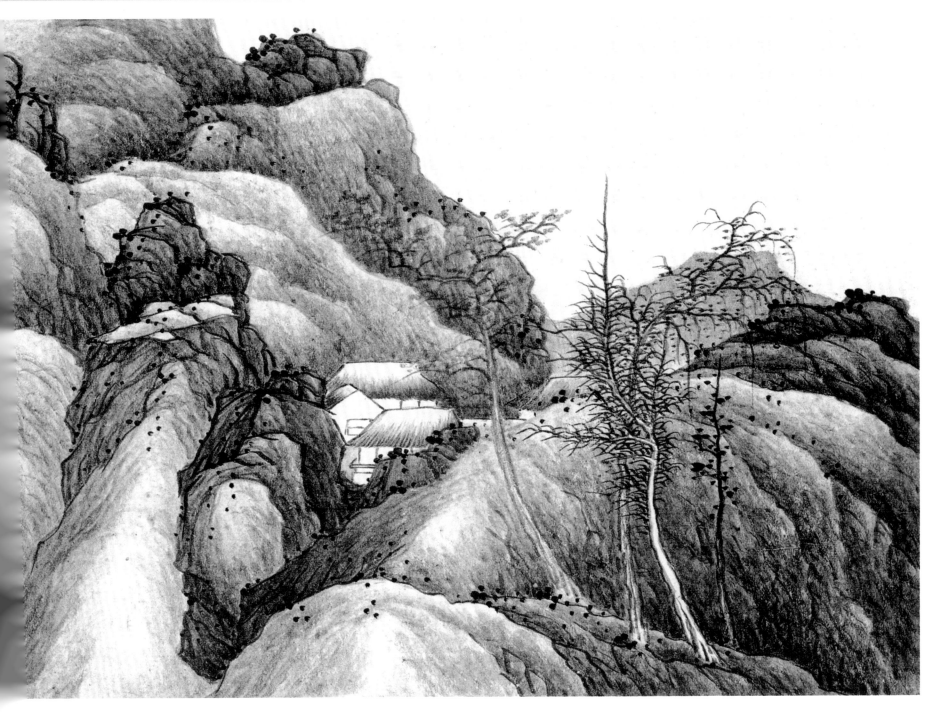

山水册页

人家俱闢向陽門丙右圖書對治客入選多黑遊洞桃花開書印仙源

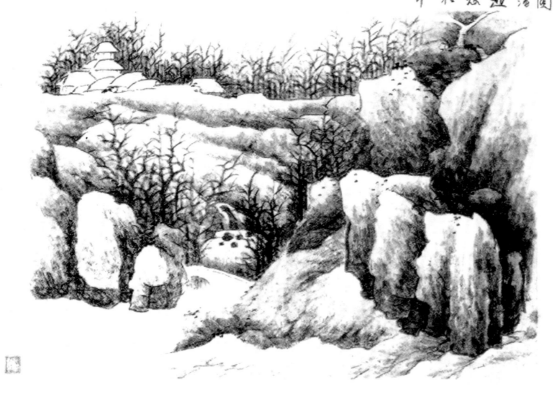

山水册页

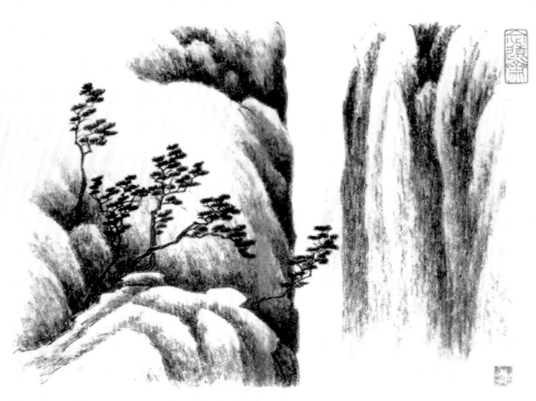

两峰中箪與天開音路福度長珠苦情□幽巅花老松樹而時當見古皇来

山水册页

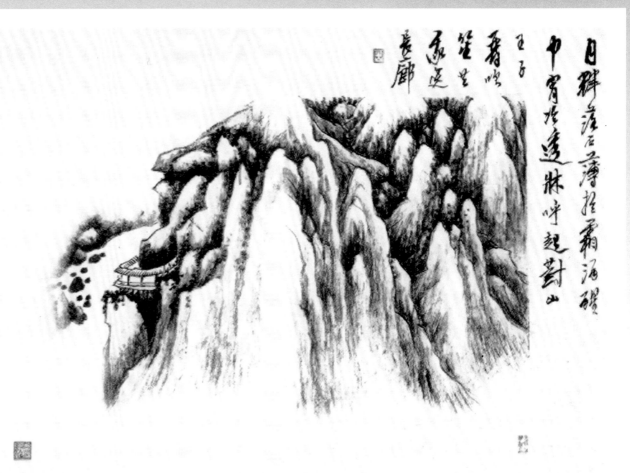

山水册页

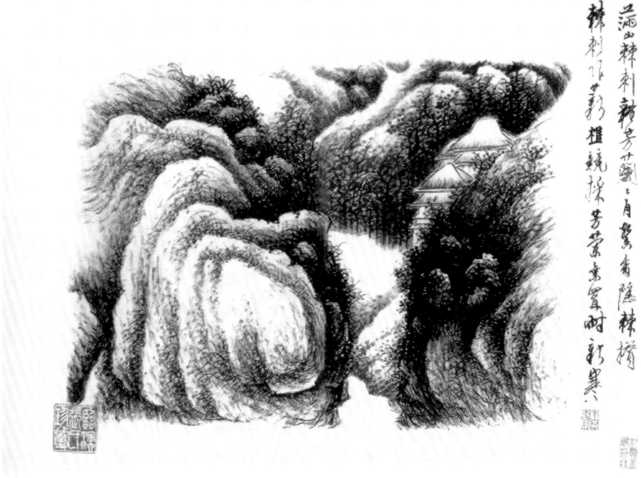

山水册页

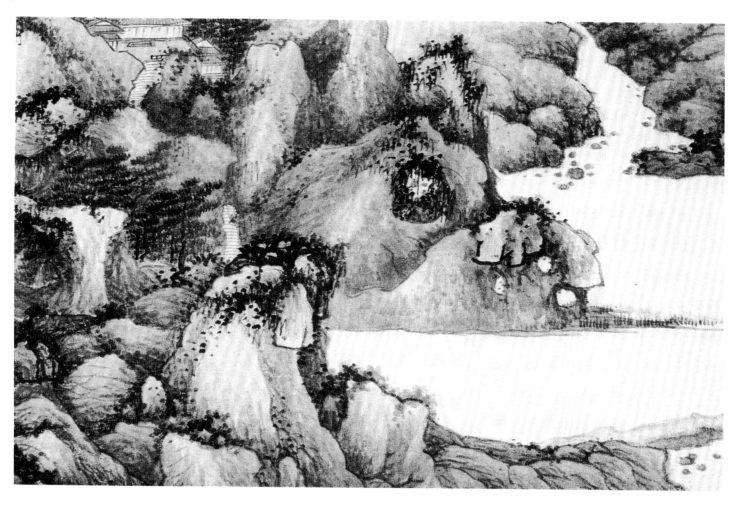

山水册页

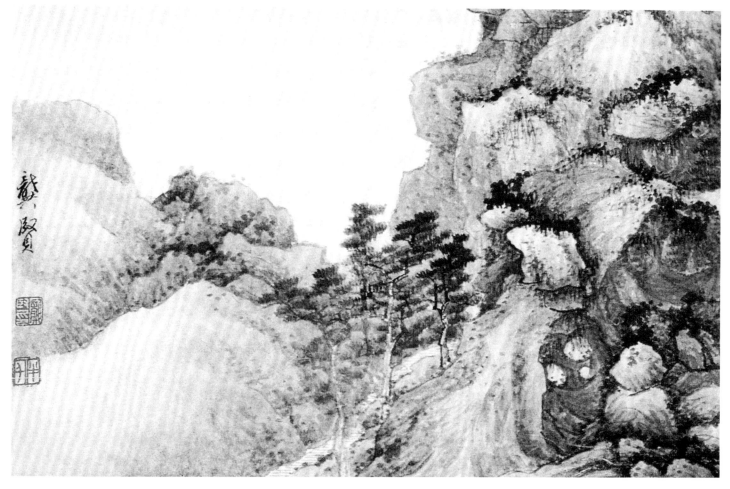

山水册页

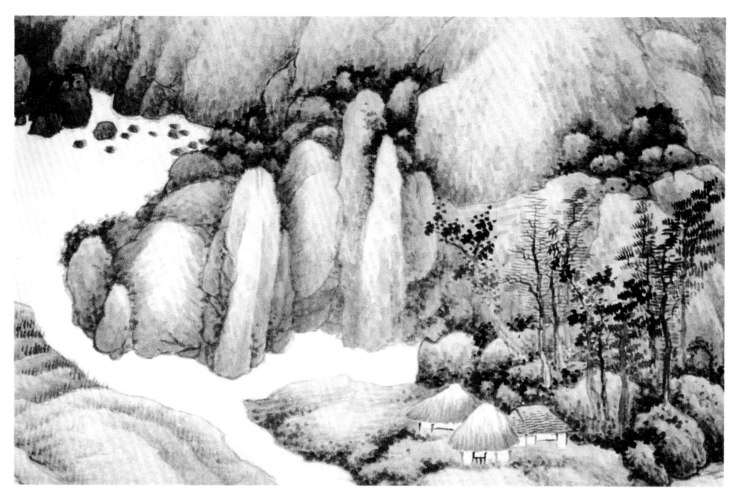

山水册页

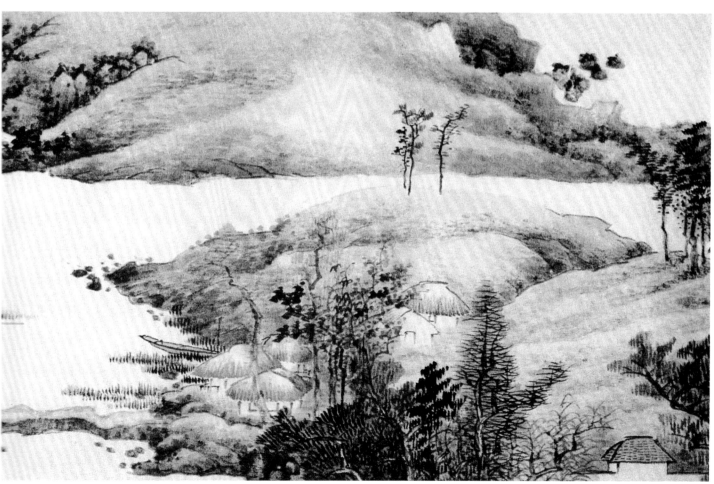

山水册页

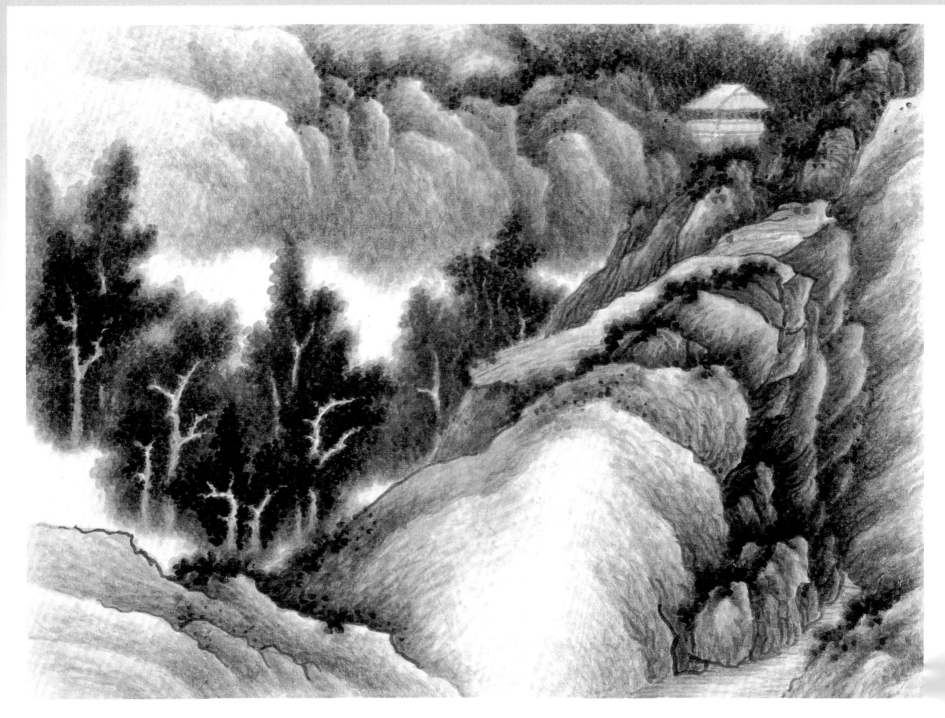

山水册页

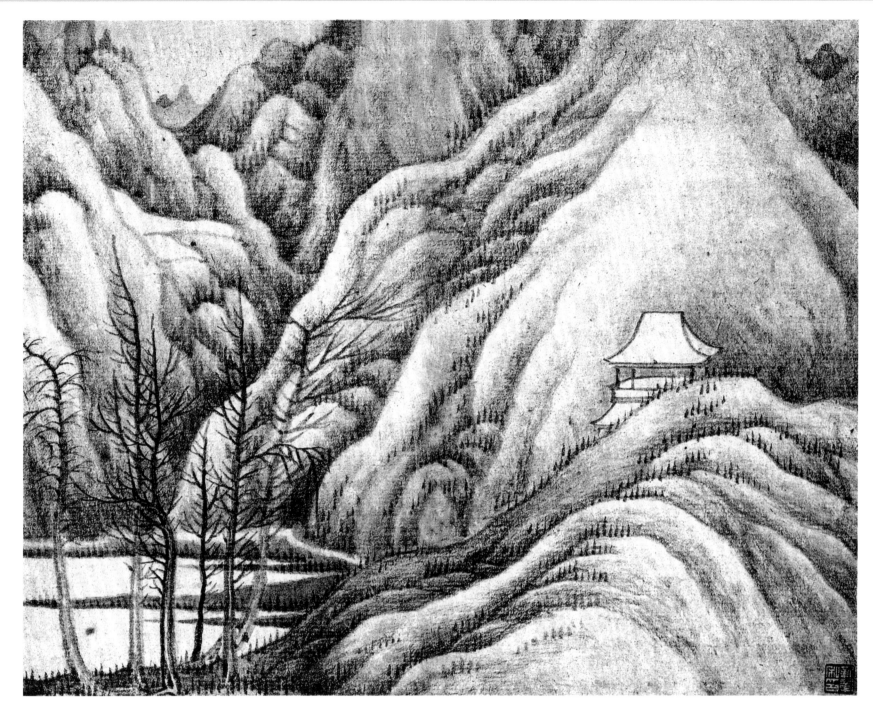

山水册页

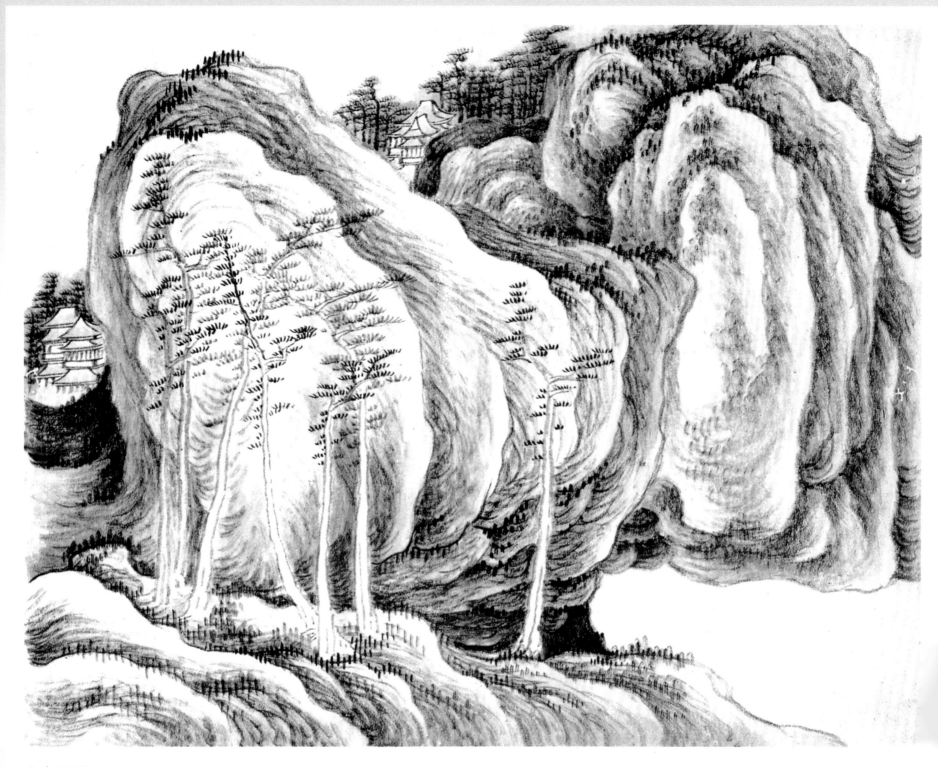

山水册页

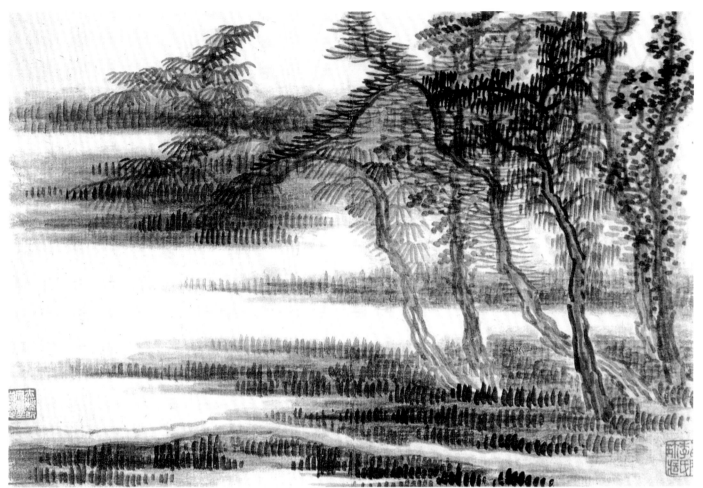

山水册页

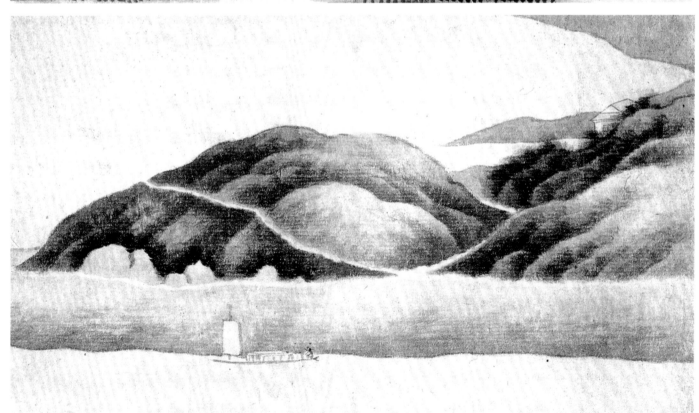

山水册页

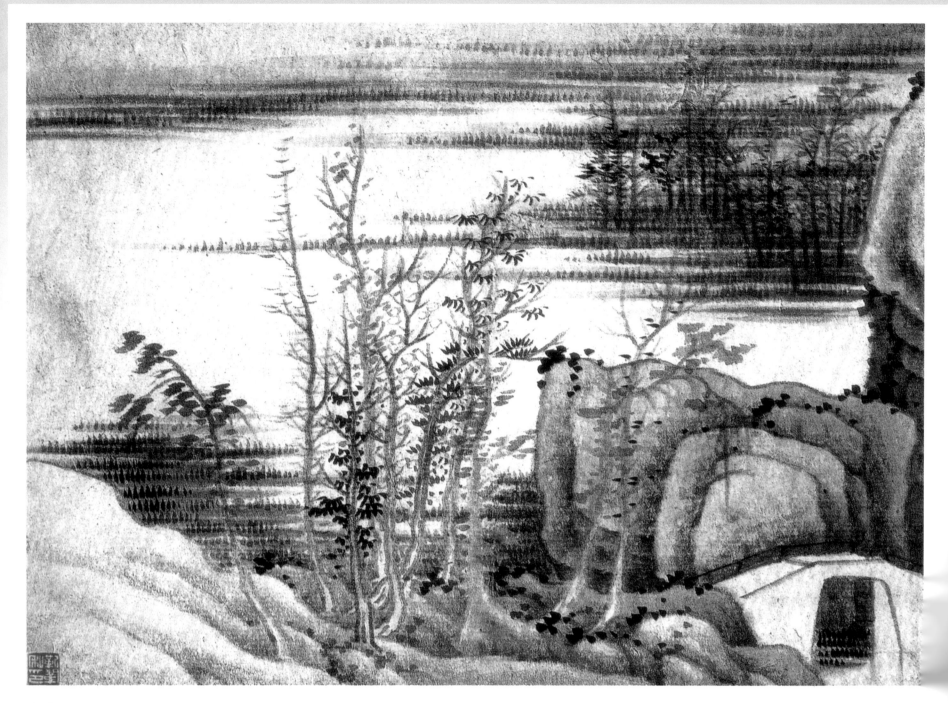

山水册页

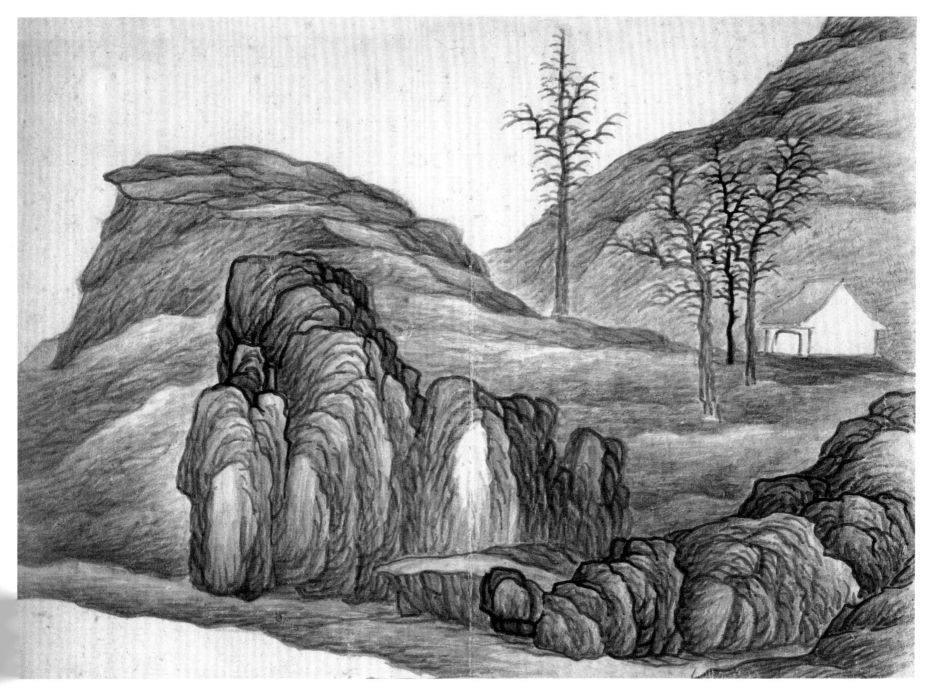

山水册页

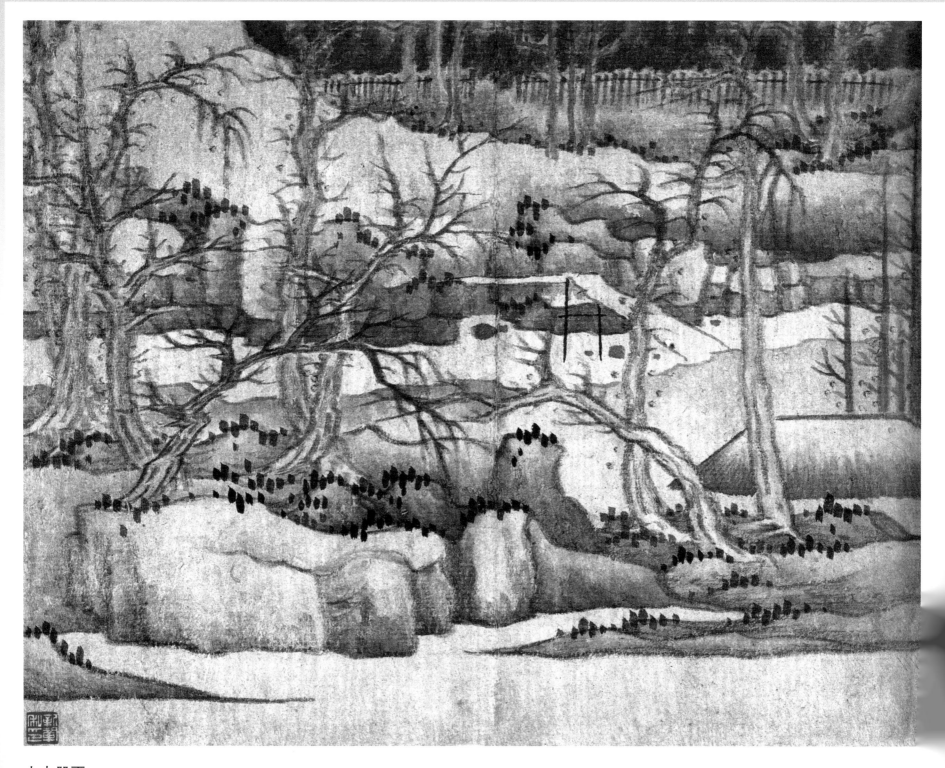

山水册页

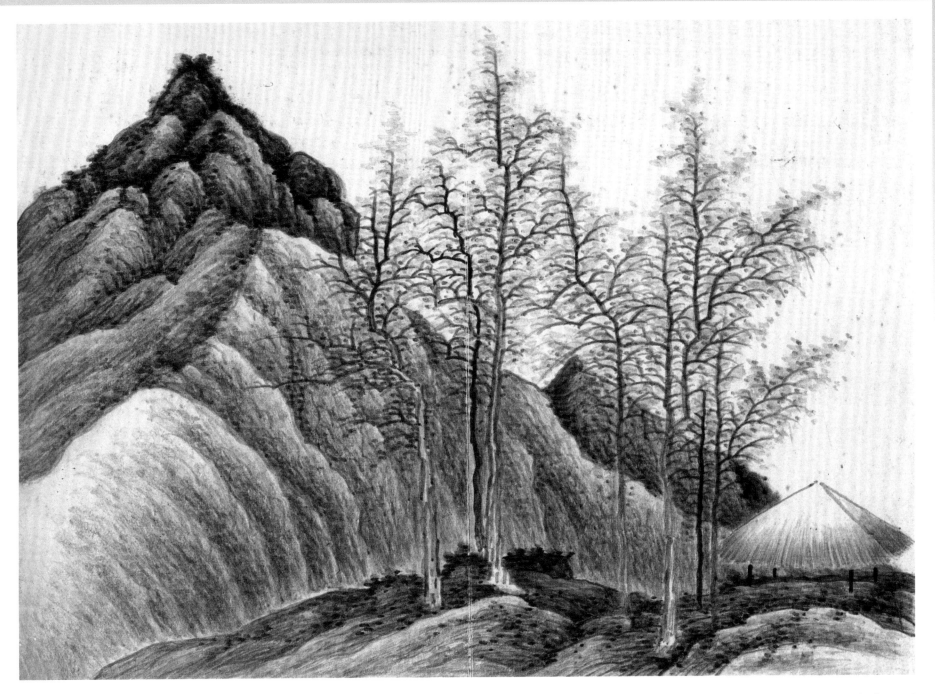

山水册页

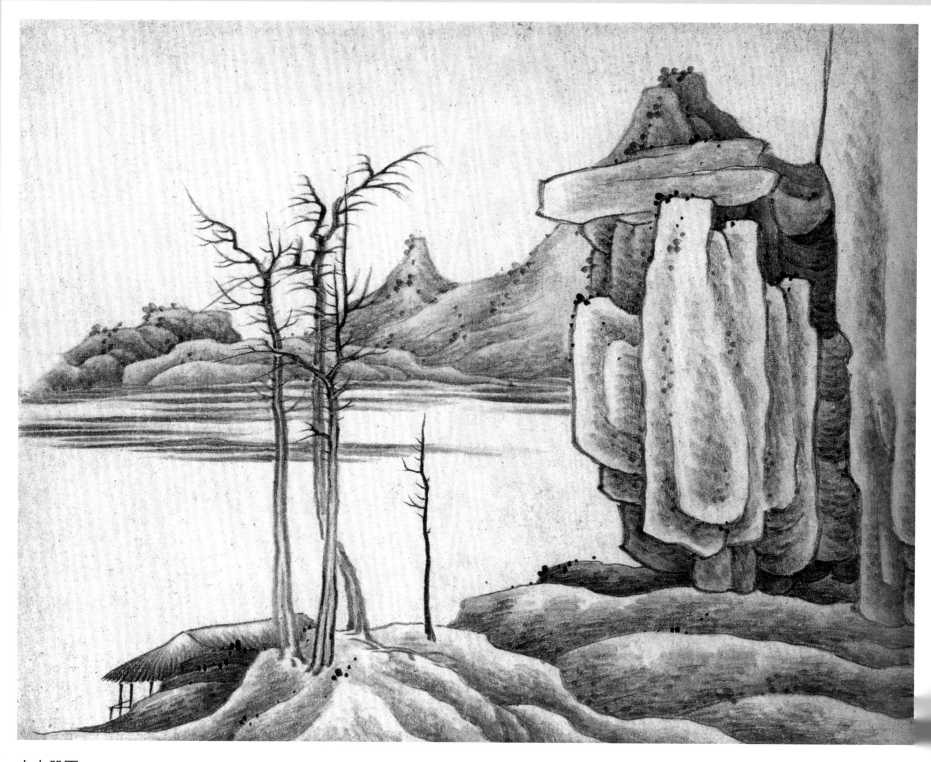

山水册页

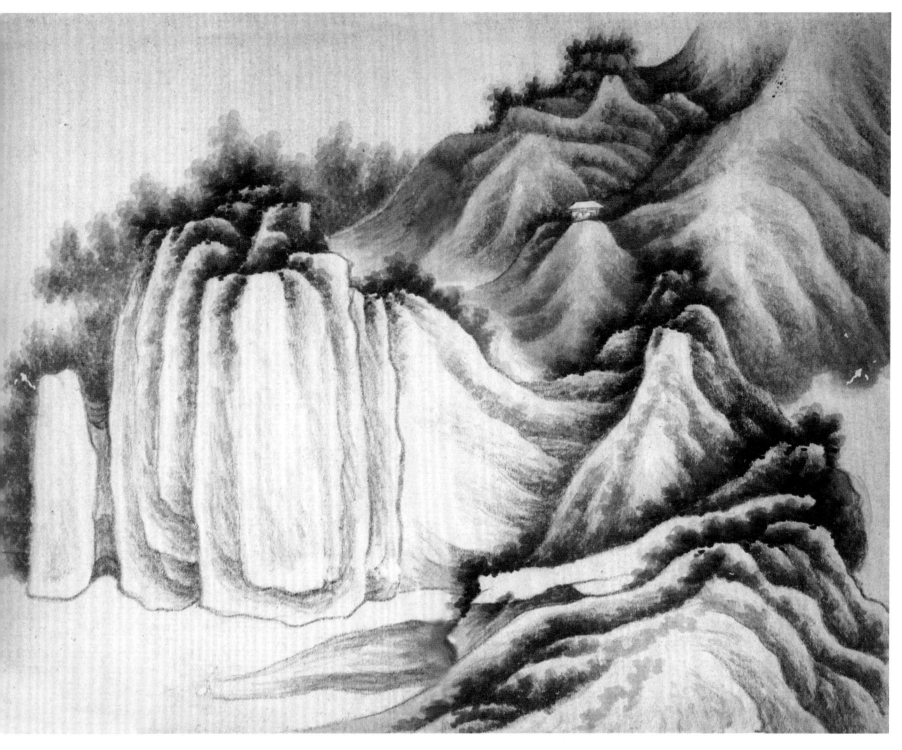

山水册页

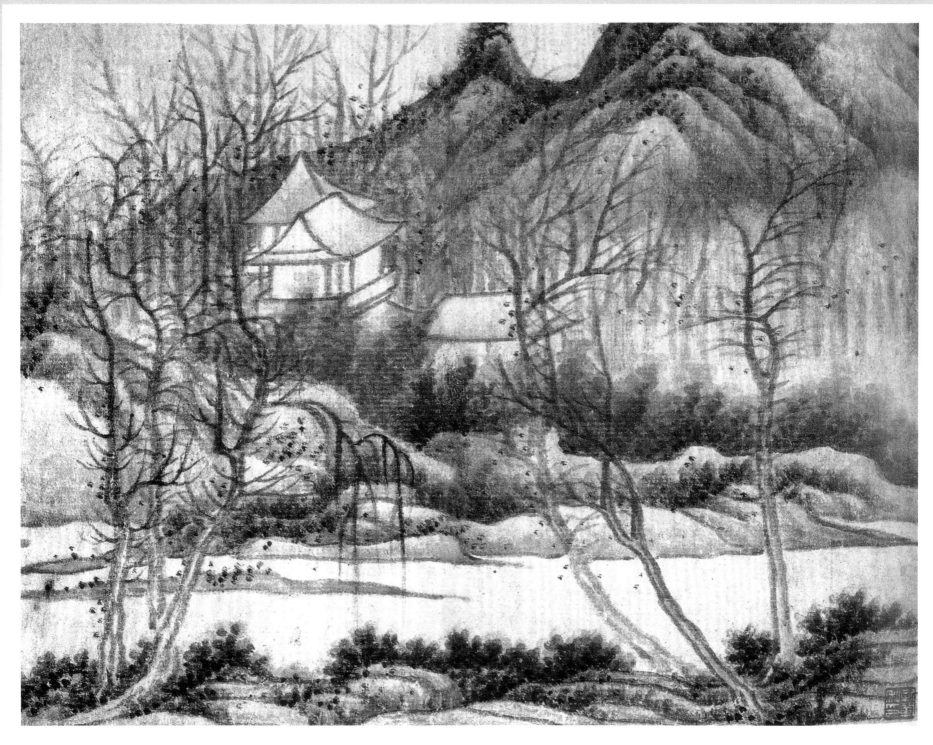

山水册页

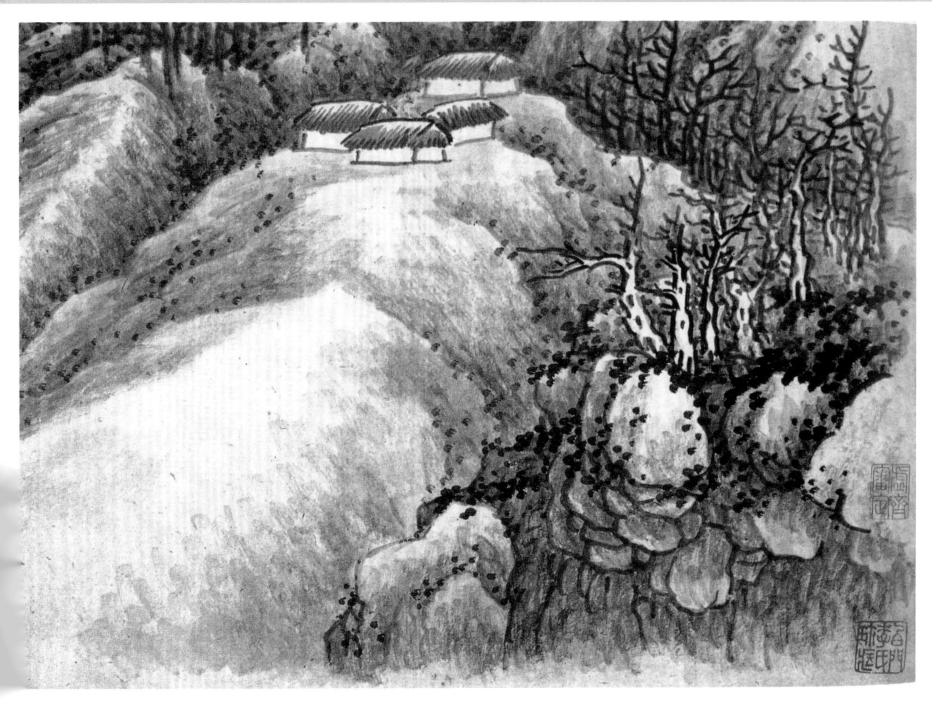

山水册页

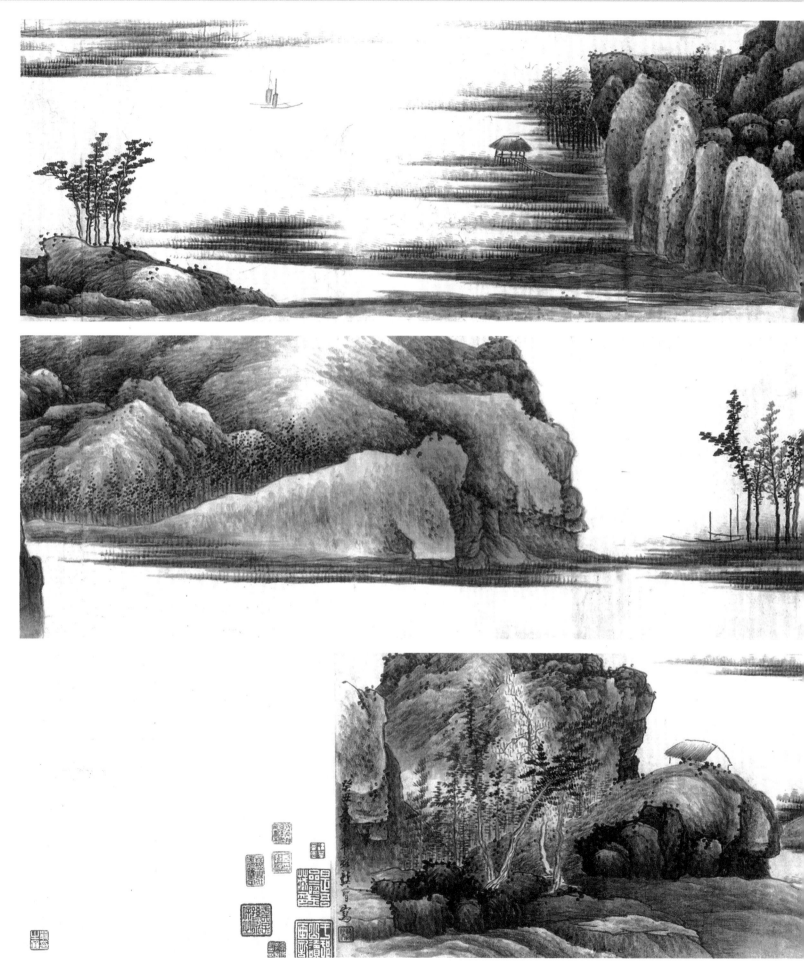

山水长卷（局部）

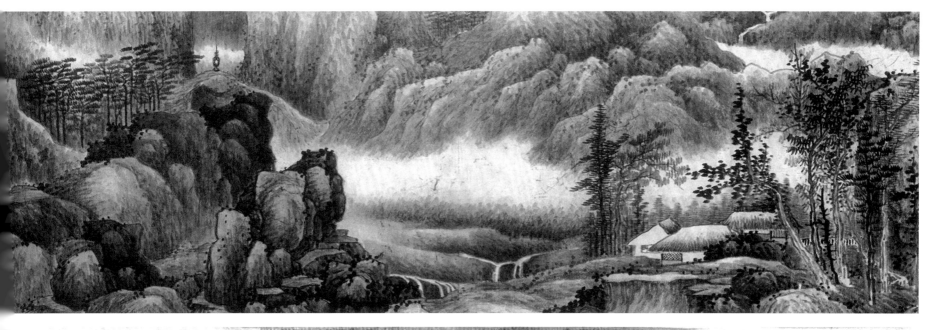

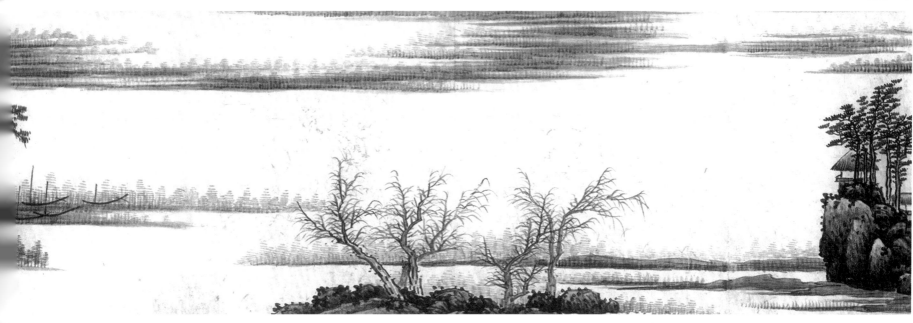

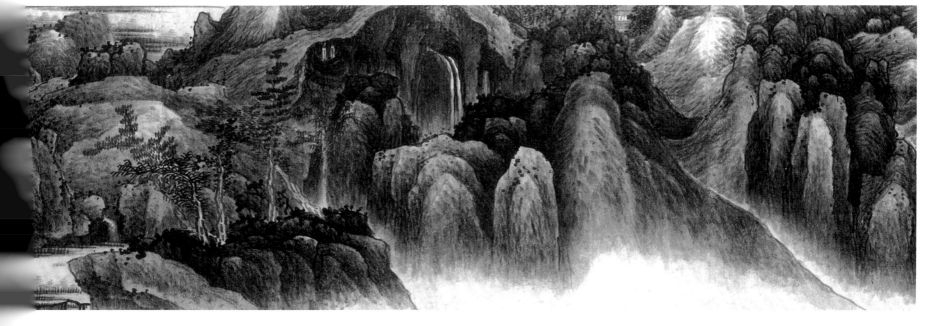

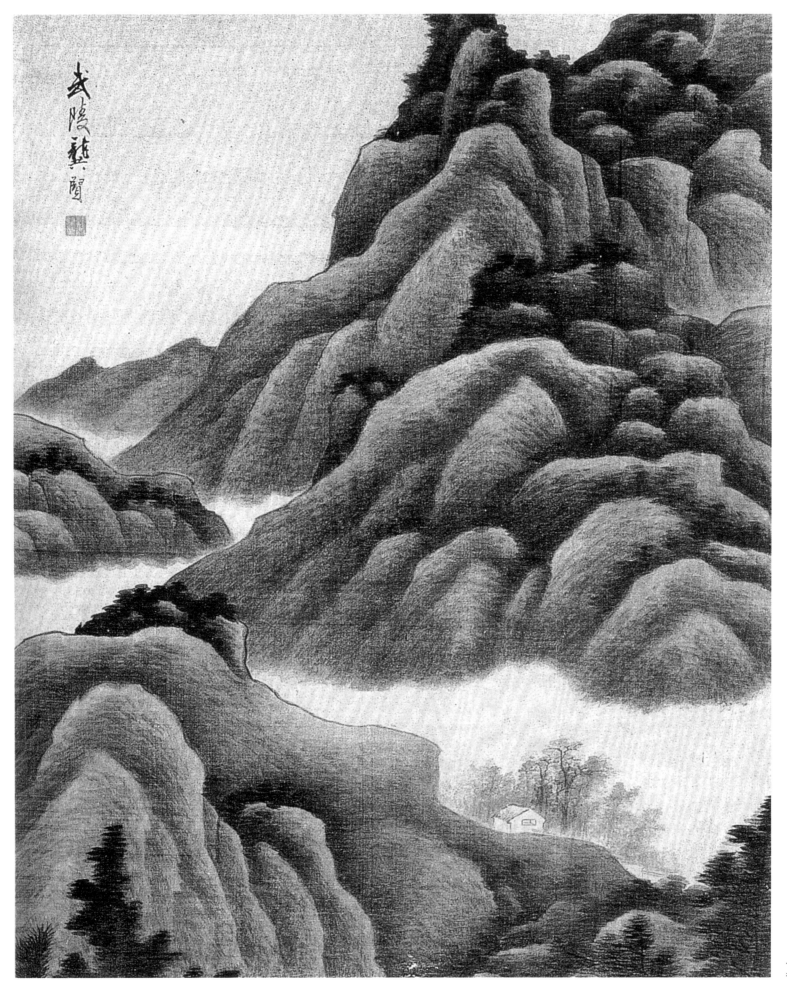

夏山过雨图（局

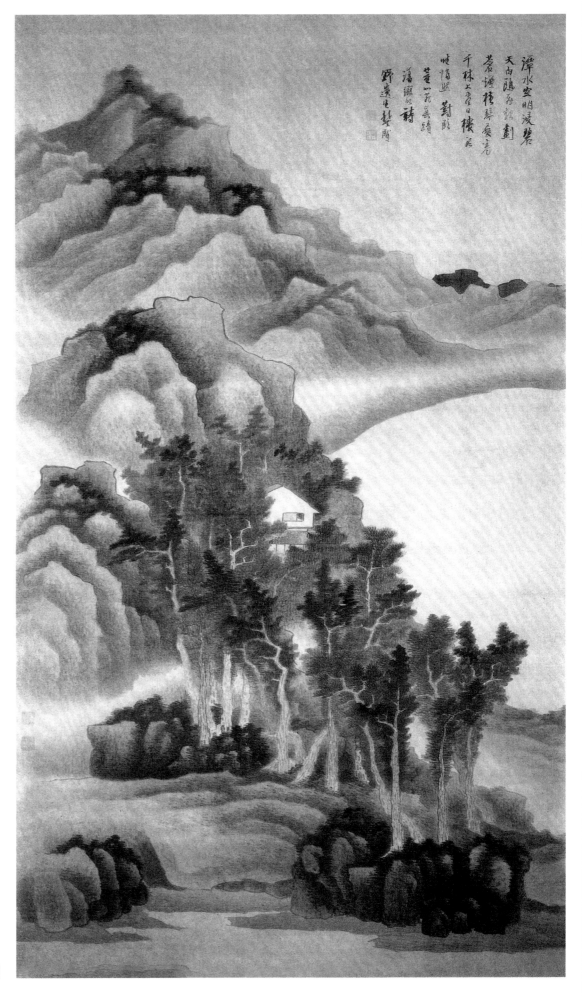

潭水空明浸碧

天内鴻飛談畫
蒼濃積琴灰臺
千林上寺日樓臺
映情疑對酒
華如花無蹟
消纖如詩
野遠電鬢隨

留董源山水图轴

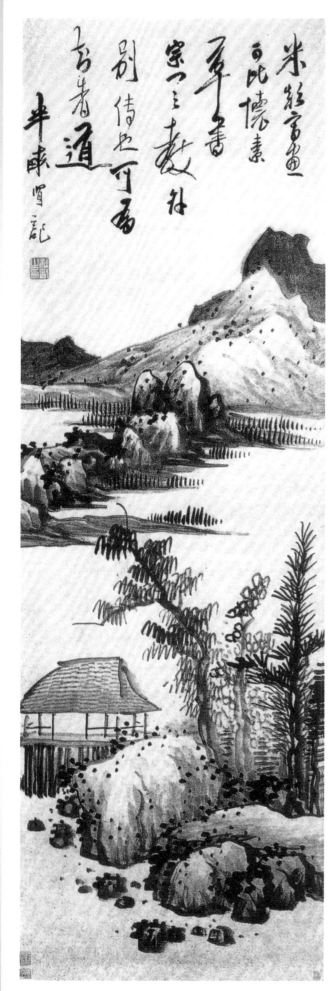

仿米芾山水图

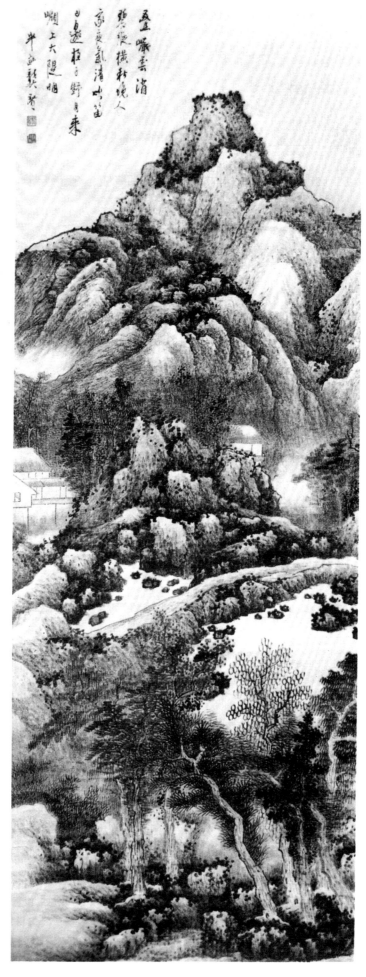

秋晚人家